U0030930

與藝術大師對話

長谷川智惠子
CHIEKO HASEGAWA

Dialogue with the Masters of Art

王珮玲 譯

藝術家

與藝術大師對話 | Dialogue with the Masters of Art

目
錄

自序

人生際遇非常不可思議。此書已經是我出版的第十四本書。很難想像,少女時代喜愛數學而非文學的我,因採訪這些藝壇大師,而得以展開我的出版夢。四十年前,我訪問當時的世界級藝術大師,編輯成一本書在日本出版。這本書也在三年前發行了法文版。

我想起年輕時候要走進大師工作室大門那一刻,令人顫抖的緊張感,同時也想起離開工作室時,心裡的充實和感激。能親自一窺達利、米羅、夏卡爾等大師生活的另一面,到現在仍覺得是一個奇蹟。回想後不禁慶幸,能和優秀的大師們相見,真是件幸福的事情。

這次於台灣出版的文章,特別加入過去擔任兩位大師安迪‧沃荷及舟越保武模特兒時,為我製作作品的回憶,同時重新編輯過去的採訪記事,以中文版呈現給台灣的朋友們。

2015年10月28日,日動畫廊在台北設立了分店。藉此機會我們展開與台灣及亞洲各地收藏家們及藝術相關人士新的交流。藝術大師冥冥之中將我和世界聯繫在一起,最後還有緣以中文發行本書,這是四十年前的我絕對想不到的事情。

謝謝幸運女神給我機會,和這麼多優秀的人有一面之緣。

在此特別感謝陸蓉之女士、藝術家出版社、呂雪米女士為本書出版所付出的努力。對所有曾幫助本書出版的朋友,我也在此一併獻上感謝之意。

長谷川智惠子

長谷川智惠子

日本藝壇的女神———
長谷川智惠子的傳奇人生

在當代日本藝壇如果有一個傳奇，那個傳奇裡面，如果有一位永遠美麗的女神，那女神，就非長谷川智惠子（Chieko Hasegawa）莫屬了。

出生於1944年的長谷川智惠子，家世良好，就讀日本聖心女子學院，是日本皇后美智子的學妹。智惠子秀外慧中，出眾的外表和才華內斂的性格，少女時代就顯得高貴又穩重，使她小小年紀就被長谷川家族經營藝術事業的接班人長谷川德七（Tokushichi Hasegawa）相中了，他以緊迫盯人的追求方式，使得十九歲的智惠子，終於放棄了學業，嫁給了德七，進入他們的家族事業，成為日動畫廊的繆思和靈魂人物。智惠子年紀輕輕就採訪了許多西方重量級的藝術大師，與他們合影，紀錄了當時的對話，如今那些經典人物都已經不在世上，那段輝煌的歲月成了珍貴的史料，已經以日文和法文在國際間出版，近日她接受《藝術家》雜誌的專訪，更第一次以中文出版她的故事，可還是本人的建議呢。

我的建議，出自於長谷川智惠子與歐洲現代藝術大師的對話訪談，實在是十分難能可貴的經驗，不但留給她許多難忘的回憶，也是今天亞洲藝壇不可多得的史料。長谷川智惠子印象最深刻的是，她注意到，愈是知名的藝術家，反而愈是謙卑，而且保持著對人的真誠和對生命的天真態度。例如，夏卡爾（Marc Chagall）就像鄰家溫柔慈祥的老人家，他與夫人鶼鰈情深，所以才能畫出那麼多充滿奇幻又浪漫的超現實作品，畫作其實正反映他純真的內心！而另一位藝術家達利（Salvador Dali）則毫無疑問是「最瘋狂的天才」，他奇裝異服、桀

敖不馴，年過八十歲，卻依然對他的妻子卡拉充滿了愛慕之情，這點也令長谷川智惠子感到相當驚訝……。長谷川智惠子與歐美藝術大師近距離接觸中所感受到的細膩而生活化的一面，都會在本書中娓娓道來。

長谷川家族的藝術王國，奠基於1928年，第一代掌門人長谷川仁（Jin Hasegawa）在人群熙熙攘攘的東京銀座街頭，創立了「日動畫廊」（galerie nichido），至今已有八十九年的歷史了。作為日本歷史最悠久的畫廊之一，日動畫廊除了東京銀座的本店，也分別在名古屋、福岡、輕井澤以及法國巴黎設有分店，每個分支畫廊在空間規格、展覽的企劃上都各不相同。日動畫廊雖以經營西洋繪畫起家，但針對不同區域、不同城市的畫廊，其經營策略都不同，有些是財團法人基金會營運，有些是家族經營，每個畫廊也都有不同的典藏及展售機制。此外，他們會定期出版展品目錄，甚至針對日本其他國內美術館典藏發表研究。

為了發掘和推動年輕、新興藝術家的發展，自1966年起，日動畫廊每年主辦「昭和會展（Showa-kai）」，鼓勵未滿三十五歲的年輕藝術家參加，每年的獲獎者的實質獎勵為二百萬元日幣，並由日動畫廊負責為他們舉辦展覽。昭和會展持續舉辦至今超過五十年，成為育成日本藝術界新人的推手。歷屆得獎者後來都成為日本藝壇舉足輕重的藝術家，例如昭和會展的首屆得主奧谷博（Hiroshi Okutani），今天已經是日本極為著名的油畫家，還受到政府表揚為文化有功人士。

笠間日動美術館商店　　　　　　　　　　　　　　笠間日動美術館戶外雕塑庭園

　　1965年長谷川仁和他的妻子長谷川林子（Rinko Hasegawa）移居至茨城縣笠間市，並在1969年創設了名為「春風萬里村」的藝術村，占地約五萬平方公里，有約四十位畫家、雕刻家、陶藝家、染織工藝家等居住其中。主屋以江戶時代中期民家的「入母屋屋根」（Irimoya）的稻草屋頂為形式建成，至今約二百五十多年歷史，且為昭和時期的北大路魯山人（Kitaoji Rosanjin, 1883-1959）的故居，屋頂每隔兩年就必須採用傳統工法修復。屋舍內部保留了北大路魯山人留下來的生活物件，我們也可以藉由展示的揮毫、雕刻、工藝品等，窺見這位「萬能鬼才」的生活痕跡。此地的建築形式則包括了江戶時代的武家屋敷、石庭、茶室、睡蓮池、太鼓橋，以及戶外庭院仿製京都龍安寺的枯山水等，展現了日動畫廊在推廣西洋繪畫之餘，對日本傳統工藝美術與建築保存修復的同等重視。

　　1972年，長谷川仁夫婦以日動財團名義，創設了笠間日動美術館（Kasama Nichido Museum of Art）。開始的時候，展示館只展示了早期家族收藏的漆器、屏風等收藏品，至1997年進一步擴建為具有完整展示及服務功能的美術館，將館內超過三千件的收藏品，分別展示於調色盤館、法國館、企劃展示館，以及戶外雕塑庭園。

　　日本現代油畫家的畫作，有許多明治時期出生的畫家，例如佐伯祐三（Yuzo Saeki）、岸田劉生（Ryusei Kishida）、安井曾太郎（Sotaro

笠間日動美術館外觀

日動美術館法國館

Yasui）等日本重要畫家的畫作。西洋美術則是日動美術館的重頭戲，完整地展示了從印象派（Impressionism）、巴黎畫派（Ecole de Paris）到現代主義時期的重要作品，其豐富程度並不亞於公立美術館的規模。舉凡竇加（Edgar Degas）、莫內（Claude Monet）、馬諦斯（Henri Matisse）、雷諾瓦（Pierre-Auguste Renoir）、梵谷（Vincent Van Gogh）、畢卡索（Pablo Picasso）、米羅（Joan Miró）、克利（Paul Klee）、蘇丁（Chaim Soutine）……等西洋現代美術史的大師之作，都在此館的展示之列。長谷川智惠子因為與眾多藝術家有密切的合作，也經常受邀擔任藝術家模特兒，最廣為人知的就是安迪・沃荷（Andy Warhol）於1974年為其製作的三張〈C夫人像〉，她買下了其中一幅背景為粉紅色的作品，典藏於法國館中，另外兩張則在數年後由東京富士美術館購藏。

美術館周圍的戶外雕塑庭園設立於1981年，主要展示日本具象雕刻的代表作，也有向日本前輩畫家致敬的頭像雕塑羅列在戶外庭院之中。隨著一年四季更迭，自然景觀的變化，將戶外自然風光引入笠間日動美術館，也是觀眾在不同時節可以細細品味之變化之處。同樣一個雕塑放置於大片落地窗前，背景卻隨著不同季節染上一片綠意、楓紅或冬日雪景，在美術館規畫動線及放置藝術品位置時，處處可見他們悉心安排的細節。

此外，美術館蒐藏了超過三百五十組以上經典大師在過去創作時所使用的調

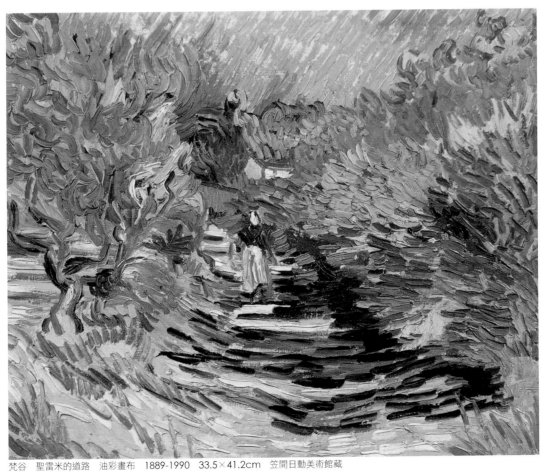

梵谷　聖雷米的道路　油彩畫布　1889-1990　33.5×41.2cm　笠間日動美術館藏

色畫板，這些畫家的調色盤所呈現的，不只是繪畫慣用的顏色排列，還有藝術家們在調色板上的即興之作，包含了非常多元的主題，如花、裸體、地景、甚至有藝術家結合調色盤拇指放置的圓洞製作的不少幽默作品。從這些調色盤的漫天想像裡，不只讓觀眾看見藝術家的創造力和想像力，同時可以一窺藝術家們如何運用調色的工作方式。著名藝術家的調色盤展覽，是美術館最引以為傲且最獨特的收藏展。

「nca｜nichido contemporary art」是日動畫廊在2001年成立的新部門，承繼日動畫廊本店一直以來推廣、引介西洋繪畫至日本的開拓精神，嘗試透過展示日本及國際當代藝術家的作品，促進日本藝術家和愛好藝術的觀眾，重新思考自我與世界的關係。

去年底，日動畫廊在台北成立分廊，這是日本以外亞洲地區的第一家分支畫廊，本書的出版，正好可以讓台灣的藝術圈對這位日本藝壇長青樹，以及畫廊經營女神：長谷川智惠子女士有更深入的理解。總是對時代轉變嗅覺敏銳的智惠子，對大華人收藏市場是非常有興趣的，她從與自己交情深厚的台灣藝壇開始，布局跨越海峽兩岸的未來，又是一次高瞻遠矚的事業拓展計畫。透過收藏家呂雪米女士的介紹，多年來我一直非常敬重長谷川智惠子女士走在時代前沿的生命歷程，藉著這本書的出版，我們一起以「祖母級」的胸懷，回顧她和我無比幸運與幸福的人生。在此特以為序，深深致上我的祝福。

陸蓉之

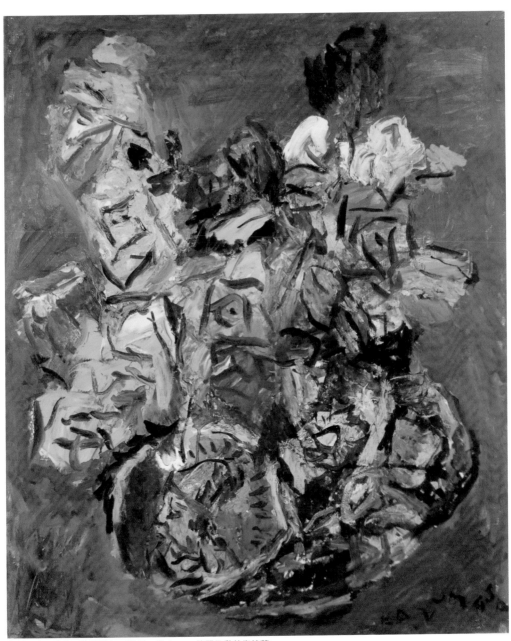

中川一政　薔薇　油彩畫布　72.7×60.6cm　笠間日動美術館藏

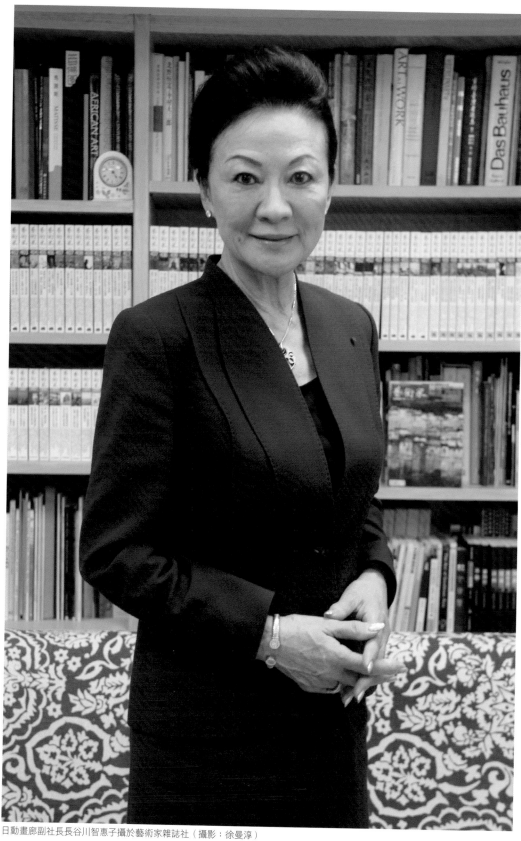

日動畫廊副社長長谷川智惠子攝於藝術家雜誌社（攝影：徐曼淳）

專訪長谷川智惠子 女士

日期：2015 年 9 月 4 日
地點：台北寒舍艾美酒店
受訪者：長谷川智惠子（Chieko Hasegawa, 簡稱 C）
對談者：陸蓉之（Victoria Lu, 簡稱 V）
紀錄者：王珮玲（Reiko Iida, 簡稱 R）

R： 日本藝術界的傳奇性人物長谷川智惠子女士，是
日本歷史最悠久的畫廊——日動畫廊的副社長，
嚴格說來，她是創辦人的兒媳婦，現在的社長長
谷川德七先生是日動畫廊創辦人的兒子，他是這
個畫廊第二代的接班人。長谷川智惠子在她的人
生中經歷過一段非常特殊的時期：在她很年輕的
時候，曾一一專訪過很多已經作古的大師級藝術
家，現在還活著的人中能有這類經驗的，大概長
谷川女士是僅存的，更何況她已屆七十二歲高
齡，還出落得如此美麗動人，不難想像為何她在
日本藝壇是不折不扣的傳奇人物了。但是我在網
路或報導中，總是很難找到關於長谷川女士個人
背景的報導，顯得很是神祕，不知道可不可以請

長谷川智惠子出生六個月時的照片

您首先談一談您結婚前的家庭生活和有趣的童年回憶？

C： 我出生於1944年的東京，在四名兄妹中排行老三，上面有哥哥姐姐，下面還有一個
小我四歲的弟弟。我和上面的姐姐相差十六歲，所以從小受到家人寵愛，雖然生於戰
亂中的日本，還在防空洞裡避難過，但是年小的我卻一點也記不得了。我的父親兵

藤嘉門繼承我母親叔父的遺產，擔任藤倉電線電纜公司的社長，工作非常繁忙，因此我經常一個禮拜都不會見到父親，家裡只有母親帶著我和弟弟，像單親家庭一樣。我還記得每到夏天，母親就會帶孩子們到葉山的別墅避暑，整個暑假就在附近的海邊玩，吃當地流行的冰和母親為我們煮的新鮮海產，但最高興的還是週末時候父親會加入我們的行列。父親是一位嚴謹的人，從小就灌輸我女人一生要遵從三從四德的觀念，但是我從未贊同父親的想法，總是比較叛逆。父親酒量很好，我喜歡看父親喝酒，從來沒看過他喝醉，父親喝酒的樣子很輕鬆、很享受。小時候還會爬到父親腿上坐著，邊看父親喝酒、邊看電視，到現在我還記得父親的溫暖，和當時心中的幸福感。母親生於明治年間，很向學、很上進，沒能唸大學，是她最大的遺憾。在這點我父母的觀念還真的是南轅北轍。母親應該就是現在大家口中的「虎媽」，對小孩的教育，從不馬虎。從禮儀、說話、用詞，到身邊環境的整理等，她都非常嚴格。我從小就學了日本舞蹈、鋼琴、三味線、歌謠和日本古琴。大概是

三味線
日本傳統樂器，
類似二胡但有三
根弦。

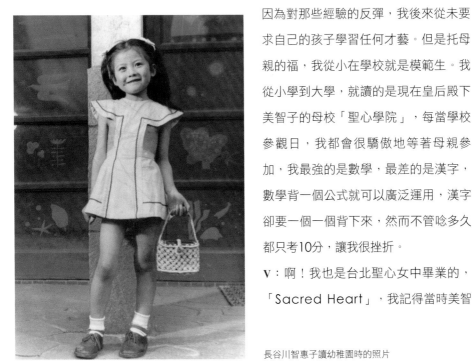

因為對那些經驗的反彈，我後來從未要求自己的孩子學習任何才藝。但是托母親的福，我從小在學校就是模範生。我從小學到大學，就讀的是現在皇后殿下美智子的母校「聖心學院」，每當學校參觀日，我都會很驕傲地等著母親參加，我最強的是數學，最差的是漢字，數學背一個公式就可以廣泛運用，漢字卻要一個一個背下來，然而不管唸多久都只考10分，讓我很挫折。

V：啊！我也是台北聖心女中畢業的，「Sacred Heart」，我記得當時美智

長谷川智惠子讀幼稚園時的照片

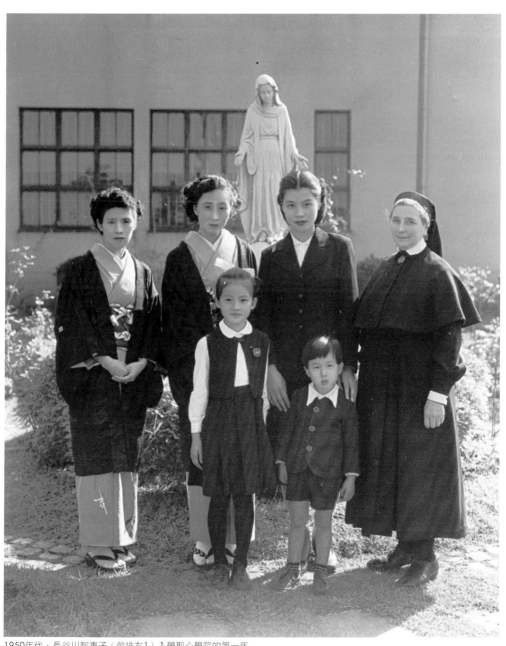

1950年代，長谷川智惠子（前排左1）入學聖心學院的第一年

長谷川智惠子高中時，左為長谷川德七先生　　　　　長谷川智惠子高中時的照片

子嫁給皇太子時，我們全校都還一起慶祝呢！

C： 我當時也是學生，美智子當時回學校和大家道別，我們都站起來歡送她。

V： 台北學校裡也有她的照片，她真的好漂亮。

C： 我當時在歡送會的現場呢！

V： 現在我兒子在美國聖心任教，是鄰近美國史丹福大學的聖心學院，因為他和校長提到母親也是聖心畢業的，所以爭取到他的職位……，我開玩笑的啦！他如今任教於美國聖心的高中部。

C： 我的姐姐也是聖心畢業的，我所有的女兒也都是聖心畢業的。

R： 您去過台北的聖心嗎？改天我們帶您去台北的聖心女中參觀一下，在淡水河邊很漂亮呢！那麼可否和我們談談青春時期您和先生怎麼相遇的？

C： 我認為我的童年是幸運的，但夾在父親安靜又嚴謹的日本男兒氣概，和母親前衛又積極的近代女性觀念中間，使得他們對我的期待往往變成壓力，最後造成我叛逆的個性。上了中學以後，我逐漸對學校課程和才藝學習以外的事物感到興趣。國二的春假，親戚帶著朋友一家人到我們葉山的別墅度假。在我幫忙大人們準備食物忙進忙出之際，就不斷地感到有視線盯著我看。飯後大人要我們晚輩到海邊去散步，這是我第一次和先生的交談。他說他名叫長谷川德七，就讀慶應大學二年級，經過相互簡單的自我介紹，我才漸漸地感到他作為一名異性的存在。當天因為我要搭電車回東京，德七先生說他陪我一起回去，在電車上他約我看電影，我告訴他因為我還是中學生，必須要有

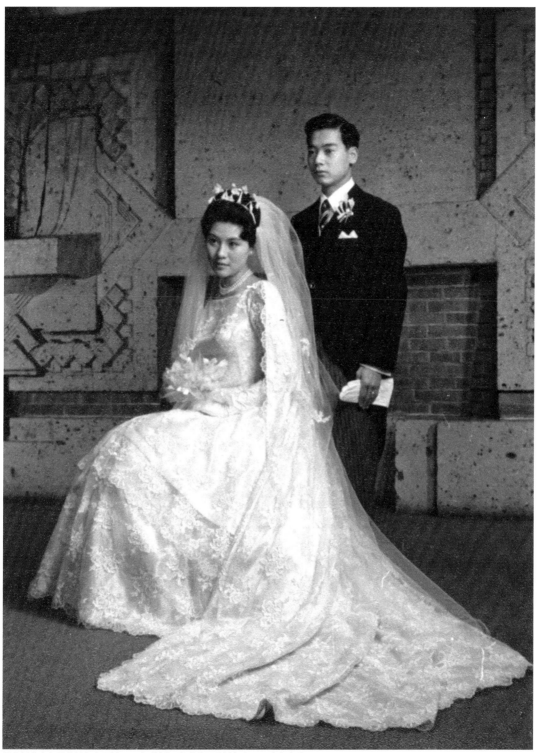

長谷川德七與長谷川智惠子於1964年結婚，當時的長谷川智惠子只有十九歲

監護人同行才可以。他當時聽了大吃一驚,可能因為我的個子比較高,以為我應該是高中生了。那時候我們已經互有好感。之後德七到加拿大留學,不像現在有網路可以聯繫,當時的我們只能靠書信往返,至今我還留著當時的信件。等他一年半後回國時,我們開始正式交往,那時我已經是高中生了。他有時會一早到我家裡接我上學,有時下課送我回家。到了高三我們就訂婚了。這在當時的聖心學院也是一大新聞。我母親雖然是明治時代的人,想法卻很前衛,加上在母親那年代女性無法唸大學,所以她更是把希望都集中在我身上,堅持我一定要唸大學。但是我一心要嫁給德七先生,所以我跟她說就算上了大學,我也不會唸到畢業。母親拗不過我,答應讓我至少先進大學再說。所以,我大學只唸了一年,在德七先生大學畢業那年的3月3日,我便在原帝國飯店的孔雀廳嫁給他了。那是很盛大的婚禮,光禮服就換了三套,也因此幾乎錯過重要嘉賓的致詞,完全是為了長輩而舉行的婚禮。當天晚上我幾乎沒有在宴席間吃到東西,晚上回到房間叫客房服務送來的漢堡,至今我還印象深刻。我現在之所以有孫子及曾孫,也是因為我早婚的緣故。

R: 所以您婚前都沒有從事過其他的工作?

C: 從來沒有,我甚至不懂藝術的世界,婚後才跟著先生和公婆到畫家的工作室參觀,而且畫廊裡有很多畫作,我是從接觸畫作和藝術家,才慢慢融入藝術的世界裡的。我不是因為研究藝術才認識藝術,我是由藝術家的工作室和藝術家本身而進入藝術的領域。我一開始先撰寫專訪系列的題材,之後繼續撰寫介紹美術館的文章,最後我親身走遍全世界一百五十二家美術館,將此一系列的報導編輯成書籍,這某種意義下,對我而言,那些就是我對藝術的學習與研究。所以我不是學習藝術才進去美術館,是由畫家和畫作的角度,開始學習從文藝復興至今的美術史。

R: 舊蘇聯冷戰時期,您為了將蘇聯的法國作品引進日本,頻繁進出蘇聯,有沒有什麼驚險的經驗跟我們分享?

C：剛開始是因為我很想舉辦畢卡索的展覽，和畢卡索的兒子克勞德商量時，他
　　便強力建議我到蘇聯去，他説蘇聯有很多他父親初期的作品，可以去蘇聯借
　　畫，當時大家都認為蘇聯是個恐怖的國家，周圍的人都警告我到了蘇聯會被
　　當成間諜捉起來，在房間裡不可以説蘇聯的壞話；而且天氣嚴寒，到了零下

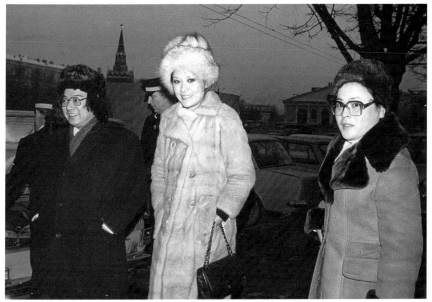

長谷川智惠子為舉辦展覽，頻繁進出蘇聯向美術館借畫。圖為 1977 年，智惠子與先生長谷川德七、隨行
翻譯在莫斯科留下的照片

　　的氣溫就不得了等等很多負面的意見，但是我還是堅持要去，趁著年輕。沒
　　想到到了蘇聯，完全不一樣，蘇聯人很像義大利人，很活潑，很喜歡喝酒乾
　　杯，很喜歡説笑話，富幽默感，因為沒有心理準備，一到那裡嚇了一跳。

R：這大概多少年前？

C：這是大約四十年前的事了，一到了那裡，不止是畢卡索的作品數量可觀，從

莫斯科到聖彼得堡大概就有四、五十件畢卡索的作品，馬諦斯的也有數十件，還有梵谷的後期印象派的作品，高更的大溪地時期作品等大約有三十件左右，當下我就下定決心一定要讓日本的觀眾看到這些作品。當時是蘇聯時代，不只要與美術館的工作人員打交道，還要和類似文化部的人，在政治上和共產黨方面的人會面。那時蘇聯和日本是沒有邦交的時代，談到在文化層面的邦交，也必須得到政治家的協助，才可能得到許可，完成畢卡索展。那個時代日本人幾乎不到蘇聯的，一方面是需要辦簽證，另一方面是真的沒有任何有關蘇聯的資訊。但是，我們除了畢卡索之外，還是想要舉辦其他展覽，想展馬諦斯，也想展印象派。結果，我們成功地舉辦了馬諦斯的展覽，也展了法國印象派的作品，展出了高更，也因為蘇聯的朋友有很多林布蘭特的作品，所以我們也辦了林布蘭特的展覽。當時為了籌劃展覽，既沒有傳真機，即使想要從蘇聯打電話回日本，也要等二十四小時。和俄國人打交道時，會發現他們是性格活潑的民族，這是好事，但是說好要把合約簽好字寄過來，那就是絕對不會發生的事了，非得在眼前讓他們簽署才行。而且，他們完全沒有時間的概念，舉辦一個畫展，先要去溝通觀念，再去選畫，還要去簽約，最後得要親自去確認，結果算一算，為了辦展覽，我前前後後到訪蘇聯四十餘趟。蘇聯人對女性非常親切，他們有女性的副總統，因此我先生雖然是畫廊的社長，但是由我來交涉比較順利。過程中還有這麼一件趣事：我們剛去蘇聯的時候，有一次去了南方的阿爾巴尼亞，是跟文化部的人員一起去的，那天很熱，大概40度左右，我先生脫了外套遞給我，因為我是日本女人，理所當然地就接下來了，結果文化部的人說：「你這樣不行啦，長谷川先生，怎麼可以叫太太拿外套？你應該幫太太拿手提包才對啊！」我先生心裡嘀咕：「這是什麼國家啊？」日本當時是男性至上的國家，女性幫忙拿東西是理所當然的，我很自然地接下外套，卻害他被責怪，從此我先生都要我自己去蘇聯，他不想去了。那時剛好有一位從莫斯科大學畢業的翻譯小

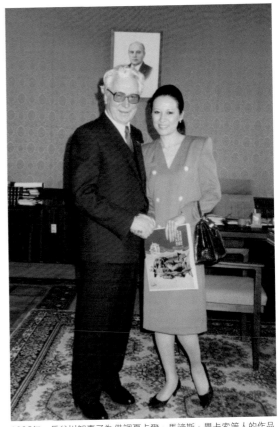

姐，之後就我們兩人結伴同去。日後我和艾米塔吉美術館的策展人也結交成了好朋友，艾米塔吉美術館原來就建得像宮殿一樣，絢爛的房間是用來陳列作品的，但是策展人的辦公室卻像舞台的後台一樣，什麼都沒有，大家常在那裡一起喝茶。館長的辦公室也一樣，裡面還有個小房間，大家在那房間裡為了高更的展覽舉杯慶祝，用伏特加乾杯，他們還拿魚

1985年，長谷川智惠子為借調夏卡爾、馬諦斯、畢卡索等人的作品於日本展出，多次拜訪蘇聯文化大臣Dementyev

子醬來招待我們，那時候我過得特別開心。他們以日本和蘇聯的友好關係為目的，對我們非常親切，同樣地，對方的策展人到日本時，我們也一樣是熱忱招待，為了兩國間的友好交流。然而，蘇聯進入經濟改革時代戈巴契夫上台後，因為酒精中毒人數劇增，有一陣子禁止賣酒，再也不能在辦公室喝伏特加了，這麼一來，只好用可口可樂配魚子醬，當然不可能好吃，不過參與了這段時期，也挺特別。到了後來美術館成為獨立財產，變成什麼都要付費，日本向他們借作品都要付出借展費，就變成這種時代了。在某種意義下，我很懷念舊蘇聯那個時期，人與人之間更多的是心靈的交流，對我而言，那是值得回憶的時光。那個時代，日本藝壇，除了我，誰都沒有去過那裡，而現在只要花錢，要多少畫都能夠借到。

V：長谷川女士是在日本最早做這種級別的展覽的人嗎？

C：從歐洲直接借展的當然有人做過，但是從蘇聯借來的展覽，則是我們最先開

始的。

R：所以，日動畫廊是向蘇聯借展的鼻祖？

C：是的，展了畢卡索、馬諦斯，還有夏卡爾。夏卡爾是經濟改革後才展出的，夏卡爾是流亡藝術家，在舊蘇聯時期只展一小部分作品，國家有淡化夏卡爾作品的方針，經濟改革後就沒有這種政策了，有人在莫斯科第一次舉辦了夏卡爾展，我們交涉後將此展引進日本。至今俄國文化部都不吭聲，其實，文化部一直知道藏有夏卡爾作品的私人收藏家，經濟改革後，有人和這些私人收藏家交涉，聚集夏卡爾的作品辦了展覽。這都是經濟改革後、蘇聯時代結束以後的事，但我忘記正確年數了。也就是說蘇聯解體以後，經歷經濟改革

1989年長谷川智惠子與日本畫家們旅聖彼得堡艾米塔吉美術館

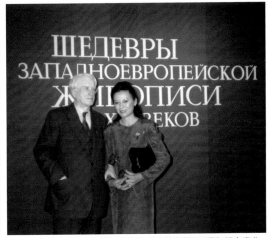

989年艾米塔吉美術館舉行「日本畫六百年展」的開幕式　　　　　1989年與導演友人出席俄羅斯艾米塔吉美術館250周年紀念慶典

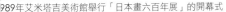

時期，才允許夏卡爾的作品被展出。

R：這麼説，日動畫廊因為辦展覽，也成了兩國之間文化交流的先鋒了。

C：是的，對蘇聯而言，允許我們辦展覽，是他們與日本進行文化交流的一種方式，而我當時也從日本帶去約三十位畫家，到蘇聯各地畫風景畫，女士的肖像，並在日後於莫斯科和日本舉辦展覽，呈現日本畫家眼中的蘇聯或俄羅斯。我也曾經將日本的美術館館長帶到蘇聯，與他們的文化部長交談，透過每一次的展覽，對方也將此視為彼此的文化交流。除了展覽之外，我也進行了很多形式的交流，譬如，當時莫斯科只有一家日本料理店，因此每當有日本來蘇聯的客人，我都會從聖彼得堡的日本大使館借電鍋煮飯，親自做飯糰送給大家吃，一解鄉愁。

R：長谷川女士第一次撰寫專訪是您什麼時候的事情？

C：1975年，所以是四十年以前的事了。

R：眾多訪問過的藝術家中，哪一位印象最深刻？哪一位個性特徵最明顯？

C：這個，我可以斷言就是達利。在我訪問的三十位藝術家當中，尤其是大師級的藝術家，我自己會非常緊張，心懷畏懼地前往。可是，見到他們的時候，大家卻都很有人情味又親切，這就是所謂的巨匠級大師，我最後幾乎都是懷著愉悦的心情離開的。只有達利，非常自我中心，那次是因為電視節目去採訪達利，製作人也跟著去了，正當我們在討論採訪過程的細節時，達利就

出現了，並且要求攝影機的位置，拍攝角度跟內容，都要依照達利的命令。當我問到「您認為世上最棒的藝術家是誰？」的時候，他自己就說是「達利！」而且，他還當著我面前，大談女性對藝術沒有任何貢獻，稱得上是女性畫家、哲學家、文學家的寥寥無幾，說女性的創作就是生小孩，偉大的只有女王：凱瑟琳女皇，維多利亞女王等等。於是，我問他「您的卡拉夫人呢？」，他竟稱卡拉是特別的，沒有比她更好的女性了，說卡拉是他所有作品的原點，完全是老王賣瓜。但達利的訪談確實與眾不同，他自己也拍電影，採訪他時，他正在拍攝一部超現實故事的電影，達利操著西班牙加泰隆尼亞腔的法文侃侃而談，整個採訪過程幾乎都是他一個人講話。我們常有聽不懂的地方，但反正是電視節目的錄影，他的長篇大論只要剪輯就行了。就是這種經驗令我至今難忘。

R：長谷川女士受到哪位藝術家的人格或人生理論的影響最深？

C：是一位日本巨匠藝術家，梅原龍三郎先生。我從這位藝術家身上，學到了最多，他是全人類中，我最尊敬的藝術家。我們在一起談話的時候，幾乎不談藝術的事，反而會談美食，尤其是中國菜。有時我們會找梅原大師吃飯，他是一位美食家，我們會請他吃喜歡的中國菜或法國菜，反而不是日本菜，下次就會換大師招待我們中國菜等等。那時我們都很年輕，對方已經是大師級的

1978年巴黎，梅原龍三郎與長谷川智惠子

藝術家，已經超過七十歲了，可是每次約會他都會先到餐館，歡迎客人的到來，他很重視這種規矩。而且，他喜歡玫瑰花，但不是花店的玫瑰花，是種花人家的玫瑰花，等對方送來幾次花以後，大師就會送他一幅畫，他說畫作要出了工作室交給畫廊才是商品，還在工作室裡的畫不是商品，他會送給種花人家很好的畫。梅原大師很喜歡「真的東西」，工作室裡畫玫瑰花時用的花瓶，也都是真正上好的中國花瓶。他也很珍惜與優秀的人之間的交流，例如小說家吉佐和子、川口松太郎，都與他常有往來，女明星則有當時很有名的高峰秀子等。另外，他也很喜歡看相撲，我去找他的時候，他都在看電視裡的相撲，所以我都避開相撲的時間去找他。大師會在過年時找朋友聚會，當時有名的力士有大鵬等，還有他也喜歡日本將棋，也有棋士會來找他。梅原大師涉獵的範圍很廣，大師在我剛到法國的時候，會帶我到珠寶商那兒去，但並不是為了要買珠寶，他帶我到卡地亞（Cartier）去，他說你來看看，紅寶石很漂亮吧？祖母綠很漂亮吧？他教我很多有關美的東西，自己也收藏了很多塞尚和雷諾瓦的作品，過世前全數捐給東京近代美術館。所以對我而言，在很多意義上，梅原大師都是很出色的人。他很重情義，像自己的畫商生病而無法繼續經營畫廊時，他會送自己的畫給畫商來援助他，雖然有交情的畫商不多，但梅原大師都會照顧他們，像我們也受到他很多的照顧，尤其像我們的年紀跟大師的孫子差不多，他真的很疼愛我們，帶我們一起吃了很多美食。梅原大師年輕時在巴黎期間是法國印象派畫家雷諾瓦的弟子，應該是梅原大師二十歲左右的時候，當時雷諾瓦已經年紀很大了。梅原大師也常來台灣，常到台灣來畫畫，戰前也常到北京，在紫禁城畫畫。梅原大師有些特別的講座在台灣，台灣的前輩藝術家中應該也有梅原大師的學生，所以我現在也正與日本東京藝術大學積極籌備，同時邀請林曼麗女士共同策劃，預計在2017年舉辦日本近代藝術家的展覽，今天也遇見林女士，談了很多細節。我們的畫廊即將在十月底於台北開設分店，到時畫廊也會舉辦類

似的近代大師展覽。

V：您提到從藝術家口中聽到最多的
字是「真的東西最美」、「愛」
等詞彙，那麼對您而言，藝術又
是什麼呢？

C：我認為藝術必須是真的。藝術是
只有人類才能理解的，動物世界
中例如猴子等，雖然會模仿人
類，但要理解藝術之美，那是只
有人類專屬特有的感性能力。藝
術的可貴之處，在於它的「真」
與「美」。大家都可能用一樣的
畫布或顏料，同一時代的畫家

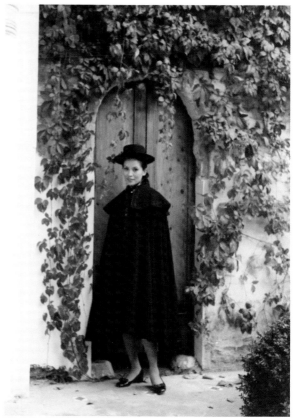

1980年巴黎，長谷川智惠子。自年輕時便頻繁往來於歐、日之間，也因此留下了許多復古風格的珍貴照片

可能用一樣的東西，但是當畫作中蘊藏了畫家的靈魂之後，畫作就會說話，
或者說觀眾可以從畫作裡得到巨大的回應，例如文藝復興時期的藝術家，距
今已經五百年以上了，但現在看到作品還是會覺得感動、覺得美，這就是真
的。所以，我認為藝術就是畫家將靈魂蘊藏在作品中的工作。

R：最近還有訪問藝術家的打算嗎？

C：以前我訪問藝術家的時代，真的是個好時代，很多大師級藝術家都還活著，
我能親自採訪夏卡爾等人，這些都是我的財產。現在在畫壇活躍的都是我的
時代的人，是我的朋友，我們可以一起吃飯，但是並沒有採訪他們的打算。

R：有二十九位藝術家畫了您的肖像，有沒有什麼有趣的插曲？

C：對藝術家而言，我好像是很好被畫的人，不是美不美的問題，應該算是容易
被抓住臉部特徵的臉吧！我對藝術家而言，好像是很好當作模特兒的人，我
先生說，女人應該年輕的時候當模特兒比較好，總比老了以後再當模特兒要

好，所以趁年輕的時候趕快當畫家的模特兒吧！他現在後悔了，他以前都沒有當過模特兒，如今都沒有一張自己的肖像，現在要請畫家幫他畫都不好畫了，說是無法捉住特徵，不像我以前馬上就可以畫出來。應該不是年齡的問題，是好捉住特徵的臉吧，所以各畫家畫出來的畫都不像，因為不是似顏繪（Caricature），雖然我是模特兒，但成品已經成為各藝術家的作品了，我很高興，若要製作似顏繪，用照相就夠了。

似顏繪
以誇張或動漫式的素描方法繪成的人物肖像

R：其中有最喜歡的肖像嗎？

C：先前出版的書中我也曾經提過，我最喜歡的是，一位台灣可能不太熟悉的荻太郎先生替我繪製的肖像，他畫出了我高個子的感覺，是我最喜歡的，其他還有安迪．沃荷的，但那是依據照片製作的。

R：長谷川女士身為畫商，至今透過展覽將很多藝術家和作品介紹給世人，遇過很多藝術家或名人，參加很多活動、派對，表面看來是一個非常華麗的工

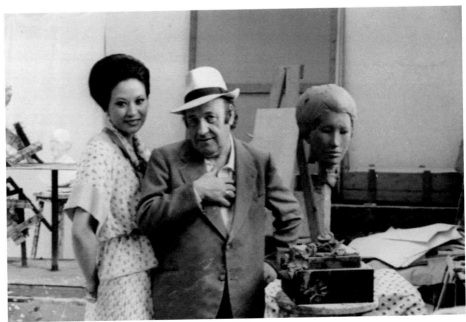

曼茲邀請長谷川智惠子擔任模特兒，右為其塑像之半成品

作，但背後是否有一些不為人知的辛苦？

C： 有些女性記者在訪問時常會問我一個讓我很困擾的問題，就是至今我最辛苦的事什麼？我常不知道怎麼回答。我慶幸我的人生已經很幸運了，丈夫既不酗酒也不賭博，更不是失業在家無所事事，家人都平安健康；雖然生在戰爭中，卻因為年紀小而毫無不愉悅的記憶。在工作上我喜歡忙碌的感覺，從來不覺得有什麼辛苦，而且身在職場本來就會有一些陷阱或中傷，不需要一直耿耿於懷。在家庭方面，我很慶幸小孩和孫子們的存在，以前小孩還在上學的時候，不管前一晚多晚回家，第二天早上我一定會早起送孩子出門上學。我是個樂觀的人，對我而言所謂辛苦應該是指因為戰爭或革命的妻離子散，或是自己懷才不遇過著無法掌控的生活。常常把辛苦當作裝飾品掛在嘴上的人，在我看來都是為了乞求別人的憐憫和同情，讓我很不以為然。我常想像辛苦是透明的，我不會背負著辛苦往前走，我盡量在二十四小時內忘記辛苦，雖然有很多失敗或後悔不該做的事，但一直回顧這些就不能往前了。我會自行消化辛苦，遭遇失敗時自我反省提醒自己不要再犯同樣錯誤。若真要說，在生活上，我最辛苦的是和先生的父母一起生活，先生的母親身為畫廊創辦者，一生都是和父親一起打拼過來的，在外要幫忙打理畫廊的雜務，照顧藝術家，對內要養育七個孩子，上班前要做家務和打掃，婆婆甚至會用米糠擦拭柱子。尤其德七先生是婆婆四十三歲才生下的幺兒，等於跟我相差近五十歲，代溝一定會有的。我在家裡也算是集一身寵愛的小姐，年紀輕輕就嫁給德七先生，根本還來不及學做家務事，面對能幹又勤快的婆婆，壓力一定會很大。到婆婆過世為止，我和她同住了二十三年，比我和親生母親相處還久。婆婆在世時我覺得壓力很大，但事後覺得自己韌性很強。婆婆過世後我不但沒有感覺輕鬆，反而覺得人生缺了個大洞。原來婆婆早就成了我的一部分，當年我正是為了不讓她可以有藉口挑剔，一直向自己的極限挑戰。至今我還是常到她老人家墓上，向他們報告畫廊的近況或是訴說自己的煩惱，

他們可以說是我的精神支柱。

V： 在男性藝術家居多的藝術圈，身為女性畫商有什麼優缺點嗎？

C： 因為是男性藝術家，對女性相對比較客氣、溫柔。

V： 會不會因為是女性而不受到信賴？

C： 我比較幸運，因為自己是身為日動畫廊這家有歷史淵源畫廊的一員，對方深知我們的招

長谷川林子與智惠子的合照

牌，所以對我相當信賴。如果我來自一家小畫廊，可能比較不被信任吧！日動畫廊是日本歷史最悠久的西洋畫畫廊，不僅舉辦過畢卡索展，夏卡爾展等大型展覽，也是日本現今規模最大的畫商，因此我身為其中的一員，就算身為女性，也能得到對方的尊重。

R： 從1928年創立的日動畫廊到1972年開館的笠間日動美術館，長谷川女士曾以各種形式幫助年輕的新秀藝術家，也舉辦許多大師們的展覽，以後還有什麼新目標？

C： 今年台北畫廊成立之後，拉近日本和台灣的距離，將是我主要的目標。

R： 日動畫廊成立以來，開了好幾家分店，請分享其中的趣事。

C： 其實這些都是順其自然的結果。我先生的父親認為人生像小河的水流般，只要順著水流去就好了。父親還說，其一最重要的是運氣，運氣要好，要懂得捉住機會；其二還要努力；其三是不要厭煩，要秉著志氣繼續工作。就算是運氣、努力、志氣都齊備了，如果逆著河流，最後也不會有好結果。只要順著潮流去就好了，所以不管什麼事情，我都秉持這個理念，包括為電視工作

而採訪了藝術家，因此還出了書，也都是順勢而為的結果，所以我覺得很欣慰。

R： 聽說您先生的父親曾經反對在巴黎開分店？

C： 我先生的父親當時聽畫家藤田嗣治說巴黎是適合創作、生產的地方，如果選擇在巴黎開畫廊，就等於像把錢丟進塞納河裡一樣。於是我先生的父親完全沒有開畫廊的念頭，但當時西洋畫輸入日本的機會很多，為了要得到相關資訊，我們需要在巴黎有據點，當初原本只想開事務所，而不是畫廊。可是剛好有位畫家的兒子經營的畫廊即將歇業，就在愛麗舍宮附近，地點很好，我們接手過來就繼續了畫廊的生意，這也算是順其自然吧。我們在福岡也有分店。分店位於New Ottani飯店的一樓，是對方邀請我們去開的，當時九州電力公司是贊助商。雖然我們開始婉拒了他們，但最後不敵對方的熱情，

1981年3月，長谷川智惠第一本書的新書出版會

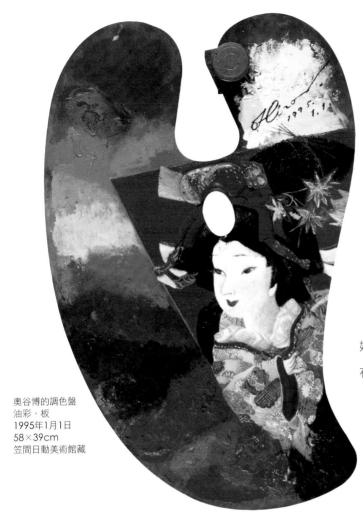

奧谷博的調色盤
油彩、板
1995年1月1日
58×39cm
笠間日動美術館藏

還開起分店。至於名古屋分店則是由於當時的愛知縣知事（縣長）喜歡藝術品，自己也身兼愛知縣名古屋藝術大學的教授，便建議我先生的父親到名古屋設分店。五年前日動畫廊開始到台北參加藝術博覽會，在很多場合跟很多人成為好友，這裡也是在亞洲範圍內我們想設據點的地方，都是順其自然的結果吧。

R：聽説日動畫廊在上海也有分店？

C：那是第二次世界大戰之前的事了。當時日本政府官員要我們在上海開立畫廊，幫中國政府重要官員畫肖像。我們從日本帶藝術家過去，在現在的南京路上開設工作室，幫忙畫很多肖像和風景畫，現在有叫花園飯店的旅館，是當時最好的飯店，我們從日本帶過去的作品都是在那裡舉辦畫展。日昭和十四年到十八年，上海分店大概經營四年，後來看戰爭越演越烈，才撤離上海。當然，我們當時也是受到原本客戶的邀請才開始的，所以上海的畫廊也是順應潮流下的一段緣份。

R：您公婆創立的笠間日動美術館，至今透過美術館對日法文化交流有諸多貢獻。

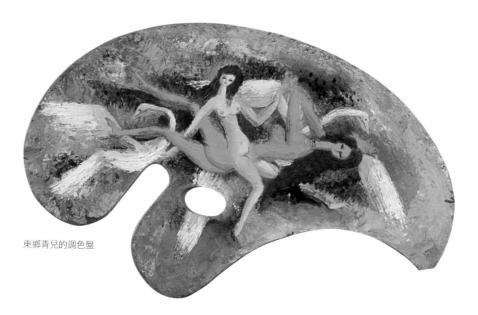

東鄉青兒的調色盤

莫里斯‧郁特里羅的調色盤

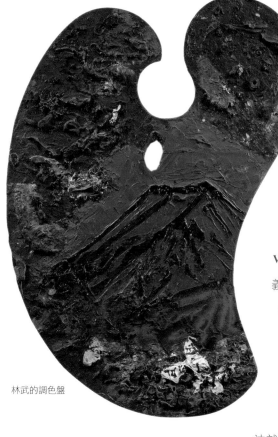

林武的調色盤

C：我們對日法文化交流確
實做了很多貢獻，我們針對
法國藝術家的作品也有一定數
量的收藏，有關法國的展覽也做
得很多，未來我們希望致力於與亞洲
的文化交流。

V：現代藝術似乎已經漸漸失去國籍的意
義了，您如何看日本藝術家走進國際市
場？

C：每個國家都有自己的顏色和特
徵。就當代藝術的藝術家而言，巴
黎的藝術比較傾向沉靜的當代藝術，
適合掛在住家牆上。紐約的藝術家想
法就比較奇特，不會純以繪畫的方式呈現作
品，效果經常令人咋舌。日本藝術家到了紐約後，色彩也會漸起變化；到巴
黎的藝術家，作品也會越見內斂，這說不定就是建築物和都市氛圍的影響
吧。日本藝術家要走進國際市場，我認為必須有到國外創作的經驗，經常會
聽到有人評論說，放在外國作品當中的日本藝術家作品過於嚴肅、顏色過於
渾濁，不夠活潑。但是日本藝術家平均在技巧上贏過國外藝術家，因此到國
外受到文化刺激後，製作的作品比較能夠在國際上占一席之地。其次，語言
能力很重要。雖說作品能替自己推銷，但是認識當地藝評家或藝術家絕對有
利於發展。日本的創作精力不如外國，可能在日本畫壇覺得一年內發表太多
作品會影響供需，但國外市場大，作品需求量大，如果作品數量太少，會被
認為不夠專業。最後，國外藝術家的作品趨向多元，一位藝術家通常兼具繪
畫、版畫、雕刻、陶器、舞台設計等多元開放的創作企圖。日本藝術家較少

1993年長谷川智惠子（左3）於北京參加「日中文化交流會議」

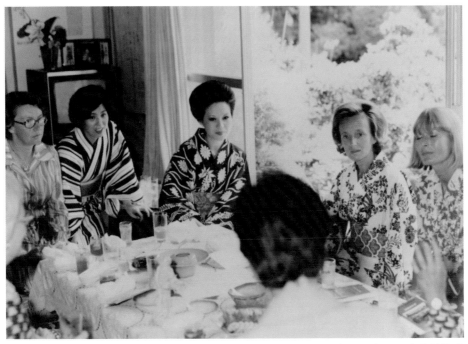

長谷川智惠子經常往返日、法兩地，推展雙方的文化交流，與許多政商名流有所往來。照片為1976年長谷川智惠子（右3）邀請前法國總理席哈克的夫人（右2）在箱根別墅聚會

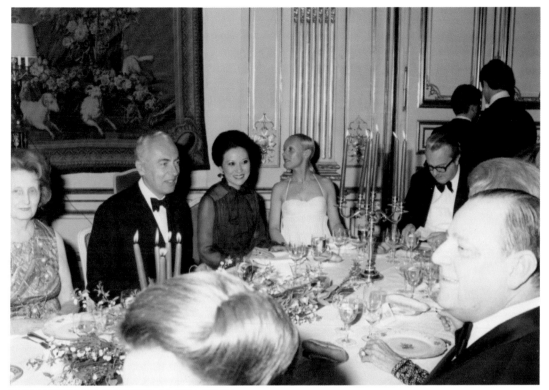

1979年長谷川智惠子在巴黎的官邸內參加總理大臣的餐會

這種情形，但對有志向國外發展的日本藝術家，日動畫廊都會全力的支持。

R： 先在亞洲嗎？

C： 最好是全世界了，當然也要順其自然，跟著潮流。

R： 您有三位優秀的女兒，將來也會繼承家業，走入藝術領域嗎？

C： 現在巴黎分店由長女負責，次女和三女負責東京本店，之前次女的女兒結婚了，她先生現在也在畫廊工作，家族都有參與畫廊經營的事業。

V： 您至今在很多場合公開演講，能否為將來想參加藝術工作的年輕人，尤其是女性，給他們一點建議？

C： 我不會特別分男性或女性，不應該有這種框框，只要努力，不管男女，都會有結果。我從來不認為因為自己是女性，所以會有任何既定預設立場。我在交涉的過程中，有過因為相對柔性的攻勢而得到想要的結果，但我不會特別認為這是因為我的性別而享有的待遇。

R： 畫廊事業是個看來很華麗的工作，也吸引不少年輕人有志投入。關於這產業

有沒有什麼要注意的地方？

C：我認為身為畫商，要先看畫作，不
要先看價格，要注意畫作本身，且
從畫作中學習。畫商的責任就是要
向很多收藏家介紹作品，因此必須
將心力集中在畫作上，要成為能夠
和作品產生心電感應的人，不要只
在意價格，好作品就是好作品，要
充滿自信的向客戶介紹。

R：您家庭圓滿和樂，工作又成功，真
叫人羨慕，現在婚後還留在職場的
女性也日益增加，可以教我們您兼
顧兩者的祕訣嗎？

C：要健康，首先是健康，沒有健康，
人就無法好好思考，也會拖累周圍

長谷川智惠子於1995年受前法國總理席哈克之邀前往法
國總理官邸愛麗舍宮

的人。很幸運地我一直都很健康，年輕的時候不睡都無所謂，健康真的是
最重要的。其次是親子之間關係的經營：要經常製造一起參加某些事情的機
會。過去日本是大家族一起住在大房子裡，從祖輩到父母到小孩三代同堂，
現在則演變為大樓，大家分開住，祖輩的智慧傳不到孫輩，日本的常識、優
點、傳統慢慢地失傳，在各種意義下會引起很多問題。我們的笠間日動畫廊
在茨城縣，該縣的知事委託我做該縣的教育委員，委員之間都發現這個問題
日漸嚴重，因此我認為如何增加世代間的交流，學習一些快要失傳的歷史文
化，在各種意義上都是加分的。我和我的公婆都一樣，喜歡把家人聚集在一
起，小孩可能會嫌棄，可是我們家每個月都要辦慶生會，只有5月沒有人生
日，在慶生會上大家就能聚在一起，我和公婆都是這樣，一聲令下，讓大家

長谷川智惠子和三個女兒，攝於自家客廳

聚集在一起。

R：最後想請問您，過去長久以來對法
國與日本的交流貢獻，是否也獲
得法國政府的肯定呢？

C：是的，我1979年獲得法國藝術及
文學勳章騎士勳位，1995年獲
得法國國家榮譽軍團勳章騎士勳
位，2009年有幸又獲得法國國家
榮譽軍團勳章軍官勳位。

長谷川智惠子於1995年獲得法國國家榮譽軍
團勳章騎士勳位

安迪‧沃荷 Andy Warhol

梅原龍三郎 Umehara Ryuzaburo

薩爾瓦多‧達利 Salvador Dali

胡安‧米羅 Joan Miró

皮耶爾‧克里斯汀 Pierre Christin

亨利‧摩爾 Henry Moore

皮耶爾‧勒西厄 Pierre Lesieur

塞薩‧巴達基尼 César Baldaccini

舟越保武 Funakoshi Yasutake

傑阿柯莫‧曼茲 Giacomo Manzù

巴布羅‧畢卡索 Pablo Picasso

保羅‧德爾沃 Paul Delvaux

法蘭西斯‧培根 Francis Bacon

馬克‧夏卡爾 Marc Chagall

亨利‧馬諦斯 Henri Matisse

皮耶爾‧蘇拉琦 Pierre Soulages

安德烈‧布拉吉利 André Brasilier

貝爾納‧畢費 Bernard Buffet

流政之 Nagare Masayuki

與藝術大師對話

Dialogue with the Masters of Art

安迪・沃荷

1928 身為捷克後裔，出生於美國匹茲堡。

1949 畢業於卡內基工科大學廣告藝術相關學系

1950 年代，大學畢業後移居紐約，以《Vogue》、《Harper's Bazaar》等雜誌的廣告及插畫而著名。

1952 於新聞廣告美術部門榮獲「藝術總監俱樂部獎」（Art Director's Club），以商業設計師和插畫師著名。

1960 以蝙蝠俠和超人等漫畫為圖樣創作作品

1961 以康寶湯罐頭為圖樣產生普普藝術

1962 從 Silk Screen 開始，因為瑪麗蓮夢露的死，以夢露為圖樣製作作品。

1972 尼克森訪問中國，開始以毛澤東為圖樣。

1987 2 月 21 日，於紐約康奈爾醫療中心接受膽囊手術，翌日因心臟病發作過世，享年五十八歲。

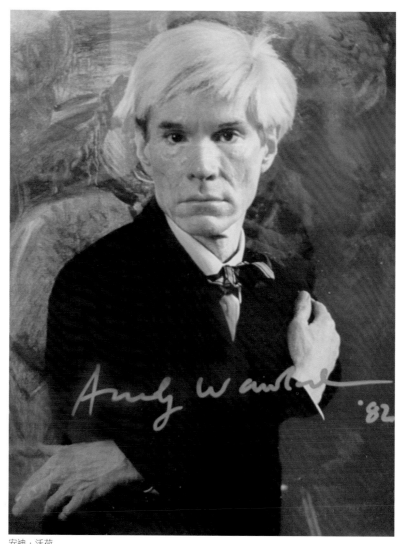

Andy Warhol, 1928-1987

安迪・沃荷

我和安迪的相遇，是他1974年訪日的時候，前一年好萊塢的黑道明星愛德華·羅賓遜在洛杉磯過世。當時新聞報導他的遺言，其中一段是他決定將個人收藏的繪畫和非洲收藏品概括地拍賣，並把所得分配給遺族。在他的藏品清單中不乏我很想要的作品，但是數量實在太大了，全部買下的話，荷包要大失血了。紐約的大畫商Dr. Lipovitz也跟我持有一樣意見，於是我們就商量是否一起買下，並且商量如果標下拍賣時如何分配作品。作品上法院拍賣後，我和Dr. Lipovitz一起順利得標，我們分配到莫迪利亞尼、竇加、德朗、杜菲等大作十幾件。Dr. Lipovitz主要分到非洲收藏與畢卡索的藍色時期作品。我和Dr. Lipovitz

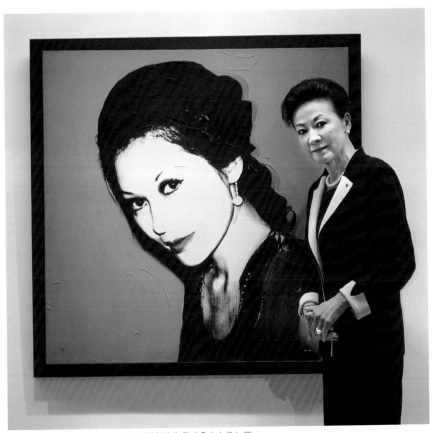

長谷川智惠子站在安迪·沃荷為她製作的作品〈C夫人像〉前

在拍賣前就經常碰面討論拍賣價格,所以兩人已經很熟了。

翌年,Dr. Lipovitz因為「安迪・沃荷大型回顧展」帶著安迪到日本來,他說:

「長谷川女士,要不要安迪幫你畫個作品?」

我當時知道安迪是美國普普藝術的旗手,但是完全無法瞭解他畫康寶濃湯罐頭的畫的意義何在,覺得那些如同漫畫般的作品,可以被稱為一流名作,簡直是不可思議。安迪・沃荷的作品並沒有為我帶來什麼感動,所以心裡其實沒什麼特別想法,只想著:如果你想畫就畫吧!就這樣輕易答應做他的模特兒了!

Dr. Lipovitz帶著安迪到我們位於銀座七丁目的日動畫廊,他是個內向又沉默的

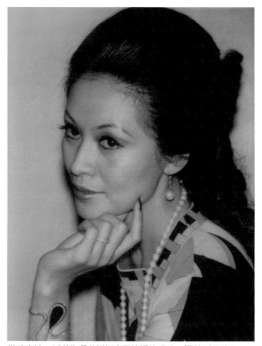

當時安迪・沃荷為長谷川智惠子拍攝的照片,攝於1974年

人。在打招呼的時候,他一直盯著我看,然後要我的臉向左向右地變換角度,接著便拿出拍立得說:

「我接著要拍幾張相,請你不要動,眼睛看這邊。」

我印象中應該拍了五十張照片左右,當時拍立得相機尚未普遍,我只覺得他是個有趣的人而已。

「就這樣可以了啊?不用畫草稿嗎?」

「我只需要這些照片就夠了。」

他不畫草稿,不用讓我坐在畫布前作為模特兒,事前也不用和他有任何交流,跟至今替我畫畫的畫家完全不同,當時瞬間還有種被耍的感覺。

但很快地我就忘了這回事,根本沒放在心上。幾個月後,從美國寄來了一個

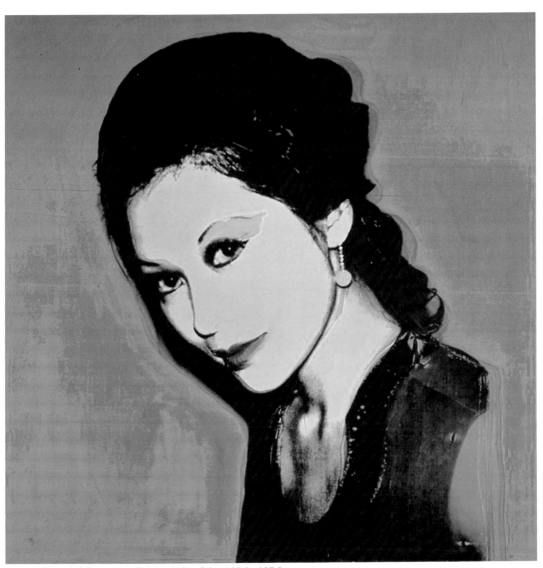

安迪・沃荷　C夫人像　1975　壓克力、絹印、畫布　107.5×107.5cm

大包裹，打開一看，有三個捲成圓筒的作品放在裡面，我的大臉變成了約一公尺平方的作品了！而且三張都是同一個表情，只是背景有粉紅色、藍色和咖啡色。

更令我吃驚的是，裡面居然夾著請款單，一張畫約美金一萬五千元左右，當時日幣貶值，所以顯得格外昂貴。我很驚訝要付這麼貴的價錢購買自己的肖像畫，本來想馬上退回去，可是我先生說既然人家都畫了，至少買一張吧！於是我選了粉紅色的那張。

之後，我就完全忘了被我退回的兩件作品，日後和安迪也只在紐約的餐廳巧遇過一次而已！1987年，安迪因為心臟病發作英年早逝，年僅五十八歲。幾年後我問Dr. Lipovitz那兩幅作品的下落。

「喔，在我這裡喔」。

「既然我是模特兒，可以便宜賣給我嗎？」

「那麼，一張美金十五萬元如何？」。

「啊！要那麼貴啊？」

「已經高貴不貴了，之前瑪麗蓮夢露的作品在拍賣會上賣出了高價耶！」結果我還是下不了手！

2002年春天，在東京舉辦的安迪‧沃荷展，因為當時我在某報紙有個專欄，就特別介紹了那兩件與我擦肩而過的肖像畫。之後，我有機會造訪東京富士美術館，野口滿成館長對我說：

「長谷川女士提到的那兩件肖像畫會不會是這兩件？」他給我看了兩張照片。

「哈？您怎麼有這兩件作品的照片？」

「這是我們美術館買下的收藏。」

「您想要三張作品一起陳列的時候就通知我一聲吧。」

雖然我很慶幸那兩張作品成為一級美術館的收藏，但這兩張畫永遠回不到我手上了，作為畫商，我很懊惱自己居然沒有先見之明。

總覺得安迪在天堂沒有表情地冷笑著。

（1974年於東京訪問）

安迪・沃荷
C夫人像　1975
壓克力、絹印、畫布
100×100cm
東京富士美術館藏

安迪・沃荷
C夫人像　1975
壓克力、絹印、畫布
100×100cm
東京富士美術館藏

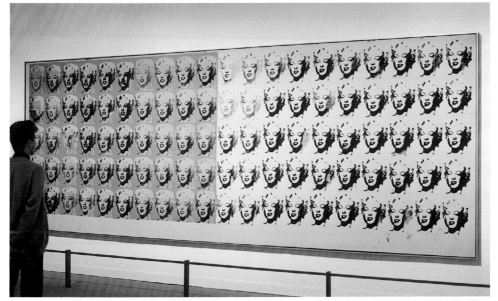

安迪・沃荷　瑪麗蓮夢露100　1962　壓克力、絹印、畫布（2002年春，東京現代美術館舉辦安迪・沃荷展會場一景）

梅原龍三郎

Umehara Ryuzaburo, 1888-1986

1888 出生於京都市下京區
1908 赴法，就讀朱利安學院。翌年成為雷諾瓦徒弟
1914 參加、創立二科會，成為會員
1925 於國畫創作協會創設西洋畫部
1935 成為帝國美術院會員
1952 榮獲文化勳章
1986 過世

梅原龍三郎，1978年攝影

我住在巴黎時，第一次拜訪梅原龍三郎大師是在1966年，大師住在莫里斯飯店（Le Meurice Hotel）最大的總統套房長達約兩個月之久。這個旅館面對杜樂麗（Jardin des Tuileries）公園，是巴黎數一數二的五星級酒店，達利也很中意這家酒店，當然日本人幾乎都住在比較便宜的旅館。我一進到大師那豪華的房間馬上就被澈底折服，更別說是第一次見面的大師了。當我拿出見面禮的鮭魚子罐頭時，大師說：「非常感謝你，讓我請你吃頓晚飯作為回禮吧！」

　　這是我第二次造訪巴黎，對餐廳或法國美食都還一知半解，大師就帶我到一流的餐廳。他解釋：「這很好吃喔！」還唸菜單給我聽。梅原大師對葡萄酒也很瞭解，在當時日本還只知道赤玉Portwine的時代，他不但會開心地挑選他喜歡的葡萄酒，還會慷慨地給品酒師小費。所有事情對我而言都那麼新奇，對大師所做的所有事情都那麼感興趣。大師的個子並不高大，但在巴黎是堂堂的日本人，


赤玉Portwine
日本三得利公司
所生產的葡萄酒


1978年巴黎，梅原龍三郎與長谷川智惠子

那是我記憶鮮明的一刻。

　　梅原大師喜歡所謂的「一流品」。他交友的對象有下圍棋的升田幸三先生、女演員高峰秀子、作家川口松太郎和有吉佐和子、相撲選手柏戶關等。大師的客廳永遠都是星光閃閃的。

　　有一次大師帶我到南法坎城的卡地亞，雖然在日本銀座也有卡地亞的店面，十多年前對日本人而言，卡地亞簡直就是天價珍品，只能遠觀而已。但大師當時卻說：「進去看看吧！」

　　我還記得當時店長尊敬地對大師說：「歡迎光臨，梅原先生。」看來，梅原大師應該是這裡的常客吧。

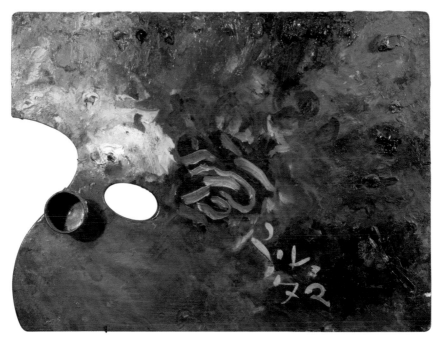

梅原龍三郎的調色盤　1972　32×42cm　笠間日動美術館

梅原龍三郎　竹窗裸婦圖　1937　油彩畫布　44×31.8cm　笠間日動美術館

　「鑽石很無趣吧，祖母綠或是紅寶石比較漂亮吧？」我一邊欣賞著璀璨的寶石，一邊想著：大師的所有言行，正是成就梅原藝術世界最華麗真實的作品吧！

　　我的肖像畫是1975年在莫里斯飯店完成的，大師最疼愛的孫子佑一先生住在巴黎，養了好幾隻狗，佑一先生拜託我成為梅原大師的版畫作品的模特兒。到了大師房間，大師已經準備好版畫的道具了，我便和佑一先生的狗一起坐在沙發上，成了他的模特兒。

　　大師常吸菸，而且是不帶濾嘴，邊畫畫邊叼著菸的老菸槍。就算菸灰掉在衣服上他也完全不在意，反而是我很擔心呢。第一張畫完成後他說：「我還要再畫一張，先休息一下吧！」他先喝一杯威士忌，將威士忌豪邁地倒入杯中，不加水

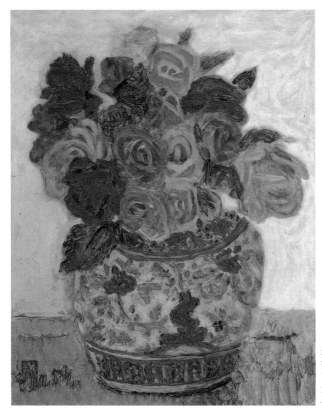

梅原龍三郎
薔薇
1945
油彩紙本
49.2×39.4cm

梅原龍三郎
薔薇圖
1940
油彩紙本
65.4×39.5cm

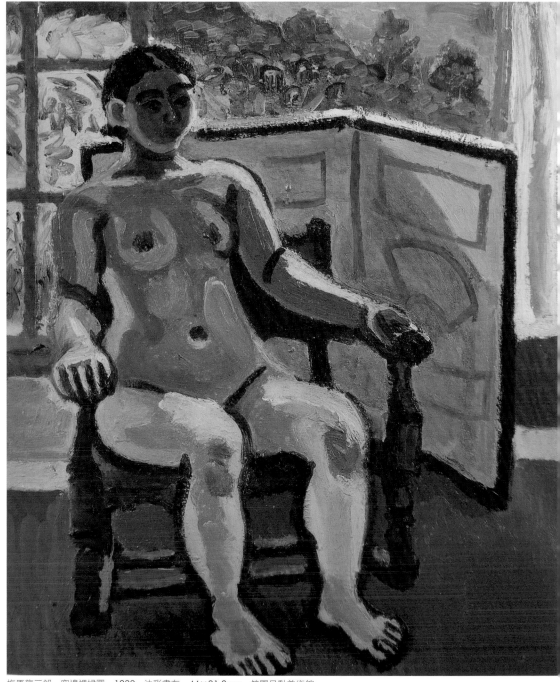

梅原龍三郎　窗邊裸婦圖　1933　油彩畫布　44×31.8cm　笠間日動美術館

也不加冰塊，也順便幫我倒了一杯。大師酒量很好，整天喝酒也不會醉，食慾也很好，鰻魚、中國菜、法國料理都是他的最愛。尤其腸胃不舒服時，大師就一定會吃中國菜。他說：「中國菜都烹調得很澈底，所以沒問題。」那是普通人無法想像的腸胃。大師特別喜歡有中國師傅大顯廚藝的中國餐廳，師傅們也常會為大師準備菜單上沒有的美食。

對大師而言，還留在工作室的作品就不是商品，經常慷慨地送給他曾經照顧他的人，或有困難的畫商。大師喜歡玫瑰花，每年都會給送他花的人作品，我也曾經因為送過玫瑰或牡丹花給大師而得到他的作品，簡直就是眼光長遠的海老鯛，想必若不是成為藝術家，他也肯定會在政經界如魚得水。

兩張版畫的原畫完成了，可我不想只是版畫，而是有顏色的作品，所以我拜託大師：「大師，不是只有版畫，可以也幫我畫肖像畫嗎？」沒想到大師立刻答應：「好哇，可是我不擅長畫美女喔！」他馬上把紙貼在附近的板子上，開始用蠟筆畫起來了。大師手腳很快，十五分鐘後就畫好了，很有大師風格的大膽筆觸。我很開心，作為版畫模特兒的犒賞，便是讓大師幫我畫肖像畫。

我不想把自己是模特兒的版畫對外賣出，自掏腰包向佑一先生買下這兩張作品，本來想在特殊場合送給照顧我的人，結果最後都留在我身邊，成為我畢生的寶物。

海老鯛
以蝦米釣到大鯛魚，以少許力氣換取更大利益之意。意指捨原不拘小節而重視大目標。

（1975年於巴黎訪問）

薩爾瓦多・達利

Salvador Dali, 1904-1989

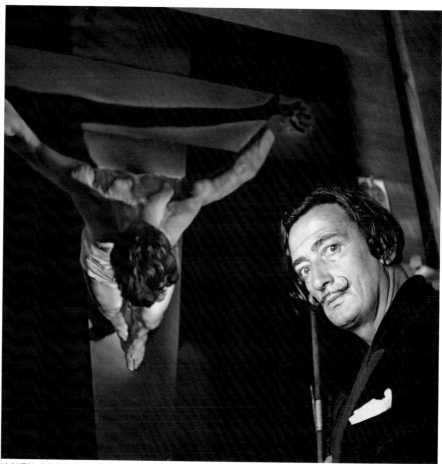

達利攝於〈十字架上的耶穌〉前，1951年11月於西班牙Port Lligat家中。© Hulton Getty

在　面對「您心目中本世紀最偉大的藝術家」這樣的問題時，「當然是達利！薩爾瓦多·達利！」，可能不是不正確的答案。但回答的人如果就是達利本人，意義好像又有點不同。因為一般人難以想像會聽到這樣的答案。

　　但這是實際上有過的對話，當我提出這個問題，達利本人正是如此回答。在這短短的對話中，似乎隱藏著重要的關鍵，讓我一下子理解到諸如「獨特的天才」、「狂妄之人」、「異類」等等所有對達利的褒貶意涵了。

　　達利習慣一年之間有數個月在紐約度過，我因為電視節目製作的關係，造訪了這座孕育著喧譁和不安的都市森林，在紐約採訪達利。

　　達利總是下榻於曼哈頓第五大道中央公園旁的聖瑞吉飯店（Saint Rregis Hotel），剛好最近引起話題的新作〈凝視地中海的卡拉夫人〉終告完成，即將要在日本展出，因而得到親身訪問達利的機會。這是件艱難的差事，雖然事前已做了心理準備，但在整個採訪過程當中，我和節目工作人員都親自體驗到所謂達利的「天才與狂妄」。

達利最稱為是「最瘋狂的天才」，依據長谷川智惠子的1975年的採訪紀錄可見一斑

達利，攝於1975年採訪現場

長谷川智惠子回憶道，與達利的專訪是令自己最印象深刻的
經驗，照片為 1975 年採訪現場

　　位於旅館內的工作室，比想像中還狹小，牆壁上布滿大型畫作，旁邊放滿顏
料、調色板等道具，相鄰接的房間裡，書籍、檔案、照片、照相機、打字機等雜
亂地散落在各處，連踩腳的地方都沒有。「不愧是天才的戰場啊！」我心裡這麼
想著。

　　當我們正在和達利的祕書討論攝影機擺設的位置時，達利忽然出現了，而且
帶著一位留著黑長髮的年輕美女。達利擁有厚實的身材，眾人熟悉的鬍鬚比想像
中的又白又短，他用類似髮膠的定型液小心固定他的正字招牌，充分顯示出他的
幽默感。他穿著連好萊塢明星都自歎不如的華服，拄著拐杖，宛如沐浴在聚光燈
下出場的舞台主角。

　　不管在行走間、坐定著，抑或談話的時候，達利總是完美地呈現著自己，沒
有一位藝術家能比達利更自在地演出自己。達利的人生就是一齣戲，達利本人是
劇作家兼舞台導演，而且永遠是男主角。

　　我們因為達利比約定的時間提早出現而忐忑不安，達利卻完全無視我們的
慌張，不斷地以粗啞的聲音指揮我們，要變換攝影機位置、切換燈光等，完全無
法想像這是一位七十歲老人散
發出的活力。他也向攝影師說
明自己的腳本，甚至親自指導
許多包含技術細節的事項，所
有工作人員聽到達利導演的構
想，既驚訝又佩服。跟著他一
起來的小姐，是〈凝視地中海

長谷川智惠子與達利進行採訪之景況

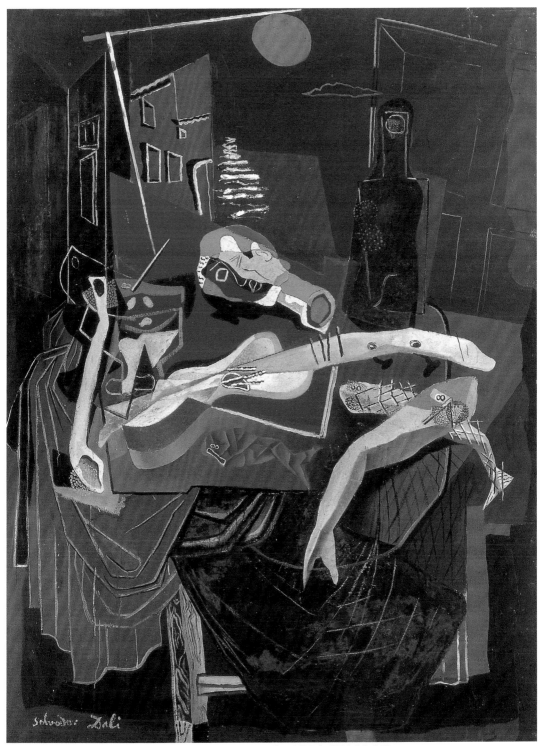

達利　有明月的靜物　1926-1927　油彩畫布　119×150cm　馬德里索菲亞皇后國家美術館藏

的卡拉夫人〉的模特兒，模特兒先是全裸站在畫作前，背對攝影機站立著，下一個場景，則是沒有模特兒，只拍攝畫作，合成後形成畫作模特兒忽然消失的效果，最後將鏡頭拉遠，使觀眾與畫作產生距離。距離二十公尺觀賞此畫作時，畫面整體會呈現美國林肯總統的面容。房間不夠大，達利拿望遠鏡給我，要我反著看畫作，的確浮現出林肯的臉。達利親自指導全裸的模特兒擺姿勢，從頭髮的垂度到足尖的角度，不斷神經質地修正著。

尤其在正式開拍後，具有電影製作實際導演經驗的達利主導全局，無論是祕書、模特兒或是我和工作人員，都完全受他控制，採訪過程也如預料般地全部按照達利的步調進行。對於我單純地提問，達利的回答簡直令人匪夷所思，然而對於美術相關的問題，他卻用愛因斯坦的相對論來回覆我，讓我錯以為在上某個大學的物理課。對達利而言，現代美是透過電腦產生的一種機械文明。即使在畫布上創作，也是經由電腦計算推演出的模式。

為了打斷毫不間斷的物理講學，我試著把話題轉到達利的女性觀，那真是我那時訪問最大的敗筆。達利無論是珠寶設計還是廚藝都堪稱一流，原本期待他是重度的女性主義者，沒想到實際上他卻是令人生氣的那種歧視女性的男性沙文主義者。

「女性對藝術是無益也無用的，證據就是自古以來凡舉偉大的建築家、畫家、哲學家都沒有女性的機會。女性是生小孩的專家，無

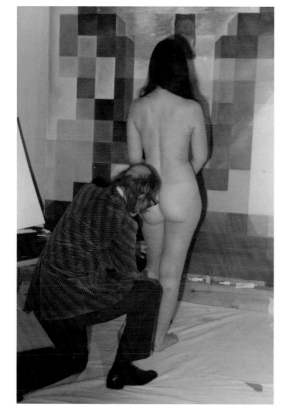

達利正在指導模特兒擺姿勢

達利　凝視地中海的卡拉夫人　1974～1975　油彩相片紙　445×350cm
此作品在20公尺外看即變成林肯肖像。

法創作真正偉大的藝術，就是說無法創新！」

「不會吧！女性也非常活躍啊！」

「對啦，也不是完全沒有。」

「是吧！」

達利　早春的日子　1929　油彩畫布、拼貼　50×65cm　佛羅里達州聖彼得堡達利博物館藏

「有幫助的女性，只有女王。例如：維多利亞女王、凱瑟琳女皇、伊利莎白女王。」

「那麼請教您，卡拉夫人也是無益無用的女性嗎？」

達利不慌不忙地，也不在意之前說過的話，甚至驕傲地說：

「我的太太卡拉是特別的女性，是我藝術發想的泉源，她很獨特，是偉大的女性。我新創的電影《到蒙古的探險》就是我跟她的空想旅程。」

對達利而言卡拉夫人是不可或缺的存在，要理解達利的藝術，就必須先瞭解卡拉夫人。

卡拉原為詩人保羅‧艾呂雅的妻子，四十七年前宿命般地邂逅達利，互相一

達利　夢的慾望　1928　油彩畫布　75.5×62.5cm　費格拉斯達利基金會戲劇美術館藏

見鍾情，最後選擇了達利。達利從當時被喻為超現實主義女王的卡拉夫人身上，
學到了很多東西。我聽說卡拉比達利大十歲，現在應該已經超過八十歲了。到這
個年紀還能得到丈夫如此忠貞的愛情和至高無上的讚美，我不禁想：這樣的卡拉
夫人會是怎麼樣的女人呢？

　　過了一陣子再度造訪紐約時，我終於如願以償地等到和卡拉夫人共進晚餐的機會。此次晚餐由達利夫妻邀請，我和男明星李察·波頓及西班牙記者，另外還有一位黑人和兩位金髮白人美女在座。

　　卡拉夫人身穿紅寶石色的天鵝絨喇叭褲裝，搭上白色襯衫，頭髮上帶著藍色蝴蝶結，項鍊與戒指都是具有年代的古董珠寶。出身於俄羅斯的卡拉夫人身形瘦小，長得很有氣質，具有一種超越年齡的不可思議的魅力。

　　我們在羅蘭餐廳（Restaurant Laurent，一星級米其林餐廳）的晚餐非常愉快，黑人美女非常性感，像黑色妖精般地把餐桌上的花戴到達利耳朵上，不停地挑逗著達利，金髮美女也不甘示弱地用眼神誘惑著他。坐在我和卡拉夫人中間的波頓看著苦笑說：

　　「我今晚好幸運啊，被眾女性圍繞著……。」

　　接著又對搞不清狀況的我輕聲說：

　　「黑人美女和金髮美女，其實都是男人。」

　　反應慢半拍的我感到不好意思。波頓也受到卡拉夫人的「攻擊」而感到尷尬。卡拉夫人一會兒把花插在波頓胸前，一會兒把麵包放到波頓口中，大獻殷勤。挑掉鮭魚料理中的蔥屑，一會把甜點蛋糕藏起來，完全看不出是八十歲老太太地調皮。但自然不做作，讓人莞爾一笑。達利表情不變地不斷地看著卡拉夫人，充滿帝王般威嚴的達利，和調皮的卡拉夫人，真是令人羨慕的一對。

　　達利曾說過：

「卡拉是我的血我的氧氣，

　卡拉是我的保護者神聖之母，

　卡拉是我生命之鹽，

　卡拉將我從恐怖中解放把我變成男人，

　她驅走我像孩子般恐懼死亡的障礙。

　卡拉接受我的瘋狂讓我不至於瘋狂，

卡拉是我的信仰、我的確信，

她的明晰、率直表現力都令人刮目相看，

比自己的母親、父親、畢卡索甚至金錢我更愛卡拉。」

和達利與卡拉夫人相聚的時刻，我不斷地被那種天才的靈感所震懾，也配合他們做了些很誇張的演出，但絕不是不舒服的，反而是令人開心雀躍的經驗。

唯有具備強烈的個性，才能創造獨特而瘋狂的世界。我好像在達利身上，看到優秀的藝術家特有的狂妄了。

（1975年12月於紐約訪問）

於羅蘭餐廳用餐時的合影，左起：長谷川智惠子、李察·波頓、卡拉夫人

胡安‧米羅

1893　出生於西班牙巴塞隆納
1937　製作巴黎世博西班牙館壁畫
1954　榮獲第 27 屆威尼斯雙年展版畫大獎
1962　於巴黎國立當代美術館舉辦大型回顧展
1970　於大阪世博瓦斯館製作陶壁畫
1983　過世

Joan Miró, 1893-1983

米羅，攝於個展會場，1966年5月。© Hulton Getty

胡 安‧米羅今年八十二歲，能採訪到這位世界級的大師，真是我的好運氣。在藝術的世界裡，沒有什麼比在世大師還有價值的了，所以來自全世界，懷著各種疑問和意圖的人都聚集在米羅生活的地方，想儘可能地接近這位世界級的藝術家。然而米羅的經紀畫商為了防止年老的米羅過於疲勞或受傷，不斷地拒絕各種形式的採訪。

其實，我到現在都想不通為什麼他們只接受我的採訪，我到當天才意識到單獨和米羅見面是多麼重大的事情。我猜想寡言的米羅在自己的作品前，應該會放鬆地聊天，所以決定採訪的地點為巴塞隆納山丘上的米羅美術館。我比約定的時間早到，當地的記者和攝影師聚集了三十幾位，不停地問我：妳是怎麼取得採訪的許可？是幾分鐘長短的採訪？可以照相嗎？想採訪怎樣的內容？想採訪別人卻

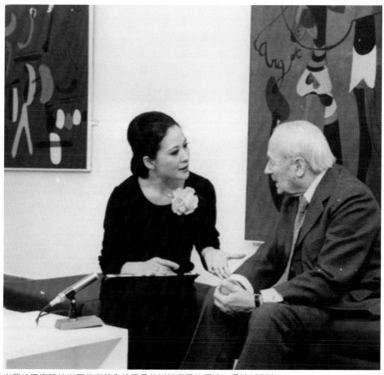

米羅於巴塞隆納米羅美術館內接受長谷川智惠子的採訪，攝於1975年

反而被採訪，讓我尷尬不已。

　　我很緊張，我心中敬畏地認為，所謂大師應該具有超越常人的瘋狂世界，亦即獨特又難以靠近的那種氛圍。在我查到的資料中，顯示米羅不是獨特怪異，而是擁有誠實又溫厚的個性。然而，這位經歷達達主義和超現實主義時期，活在具有挑戰性又令人激昂時代的大師，加上當地的媒體和記者的喧譁，激發了我的惶恐和興奮夾雜的情緒。

　　米羅忽然出現了，他個子不高，出乎我預料的，見到他，我的惶恐立即消失，從心底冒出的，反而是溫柔的親切感，用一句話來形容當時在我眼前的米羅，活像一位來自雜草叢生鄉下的村長或是校長。

　　米羅生於1893年西班牙加泰隆尼亞地區的巴塞隆納，本世紀另兩位最偉大的藝術家——畢卡索和達利也同樣出生於這個地方。雖然在相同風土與時代下成長，米羅卻沒有像畢卡索或達利那般的華麗和戲劇性。他樸素而低調，把他的

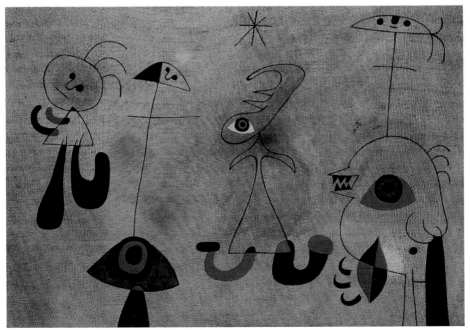

米羅　夜色中的女人　1946　38.5×55.5cm

米羅　人像Ⅱ　1938　162×129cm

個性和作品裡自由奔放的畫風對比後，我驚訝於其中的落差：一位謙虛、有禮貌、溫柔卻有點急躁的老先生，這就是我對米羅的感覺。

米羅用很認真的眼光熱心地傾聽我的提問，慎重地選擇他的用字，並且一邊看著我的反應，一邊慢慢地回答。他有時露出深思熟慮的側面，有時露出親切的笑容，操著加泰隆尼亞口音的法文，讓整個採訪過程充滿溫暖的氛圍。

「我很慶幸能在您個展期間到巴塞隆納來。」

「妳看過了嗎？」

「是的，從頭到尾，好像是享用了一道精緻的特別套餐（滿漢全席）似的。」

「謝謝！」

「您可能很難回答，這次個展中最喜歡的作品是？」

「這真的很難回答（笑），全部都是我生命努力的結晶，沒想過比較喜歡哪一幅。」

「什麼時候會有靈感出現？」

「對我而言，靈感都是不預期的出現。就像蝴蝶從天而降一般。」

米羅的繪畫不是從觀念或抽象出發的，而是由現實中萌生發展成幻想的世界。米羅藝術的本質，在於同一畫面中，他總自由自在地形塑著對現實幻想。上一世紀20年代的作品〈葡萄田和橄欖的森林〉就已經可以看出其雛形。勾繪巴塞隆納郊區的達拉科納農村的這張作品，由華麗的色彩和幾何線條構成，畫作充滿著純熟的現實感，然而整體卻又被天馬行空的幻想所包覆著。

米羅很早就開始畫畫，在卡里美術學校學習時，便立志要成為畫家，1905年誕生的野獸派幾乎三年就走到盡頭，1910年中期崛起的達達主義運動，堪稱美術界的動盪期，米羅在這種時代裡初次造訪巴黎。他追憶：

「到巴黎應該是1919年吧，第一次在巴黎遇見同鄉的前輩，我嚇了一大跳。雖然在巴塞隆納時已經看過幾張畢卡索的複製作品，所以已經有心理準備了，可

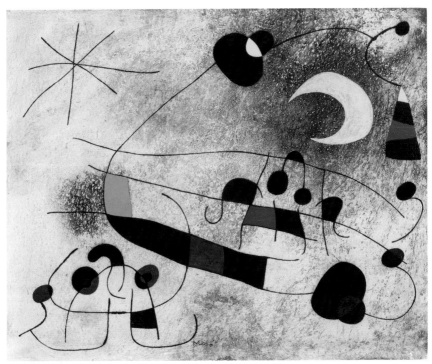

米羅　捉住草原夕陽的女人　1955　油彩、厚紙　笠間日動美術館藏

是畢卡索本人實在更有氣魄。」

　　那一年先是雷諾瓦，緊接著第二年莫迪利亞尼都過世了，當時畢卡索和米羅都是在巴黎意氣風發的新進畫家，備受矚目。但是，米羅於1921年在巴黎的個展並不受好評，他一個禮拜只吃一頓飯，有時僅靠葡萄乾和水來維續生活，在和饑餓格鬥的過程中持續尋求靈感。在如此嚴酷條件下，他在1924年完成〈哈裡昆的狂歡〉。置身於極限狀態、不停描繪幻覺的日子裡，米羅認識了超現實主義詩人安德列‧布勒東、保羅‧艾呂亞、路易‧阿拉貢，這些詩人對米羅均有極大的影響。

　　1930年代米羅在安定的工作環境中，作品開始產生變化，例如：〈鬥牛〉的幽默感、〈吠月之犬〉的孤獨感、〈裸體〉中內斂的幽默與色情。1936年左右西班牙發生內戰，那時達利創作了〈內亂的預感〉、畢卡索創作了〈格爾尼卡〉，而米羅也創作出〈在自然前面的人〉。此作品一改米羅一向鮮明且幽默的畫風，畫面整體瀰漫著灰暗和不祥的陰影，天空是如血一般的紅色，人們像快融化似的怪誕表情。米羅以狂野的筆觸，描繪被破壞的自然和扭曲的人類風景，他在此時期也繪製了反對佛朗哥法西斯政權的海報。

著名的「星座」系列，是米羅為了躲避德軍進攻巴黎，避居諾曼地法蘭朱維爾時期開始繪畫的，直到回到故鄉西班牙後，此系列才宣告完成。我認為米羅的「星座」與其說是美麗星空的概念，不如說是黑色的點與線聯結出的宇宙束縛。米羅表示：

「在戰爭中，天空比地面漂亮。」

聽起來好像除了空中，什麼事物都看不見。我不禁疑問：

「我覺得在『星座』裡用到的黑色，好像與一直以來的黑色不太相同？」

「有可能，我會根據一定的規律，慢慢地抹殺某種顏色。所以加入黑色時，可以在畫面中顯現出力道。」

大戰後的米羅，決定更自由更愉快地創作，簡化的太陽、星星、女人，在他的世界裡展開。從六十三歲開始的數年間，米羅在陶藝家的友人阿爾奇卡斯的協助下，熱中於陶器的製作，在今天巴黎的聯合國教育科學文化機構總部，還掛著米羅獲得古根漢國際獎的陶藝作品。

重回停止一段時間的繪畫，米羅精力旺盛地陸續創作出〈藍色〉、〈滑雪的練習〉、〈給友人的訊息〉等名作。我在個展中看到最喜歡的〈給友人的訊息〉實物時，我覺得我觸及到米羅溫暖的內心，一時無法舉步離開畫作。

八十二歲的米羅，還在創作高達三公尺的作品。急躁的他，會在個展開會的途中，拿起桌上的目錄上開始作畫，又會靈光一閃地要現場畫商替他準備一張沾滿血跡的布，讓畫商手忙腳亂地忙碌起來。如此充滿幹勁的大師，難道沒有精神上的衰老問題嗎？

「您看起來很年輕，有特別的養身法嗎？」

「什麼也沒有，工作就會鍛鍊我，因為工作的關係，我過著非常規律的生活。」

「對畫家而言，重要的精神是什麼？」

「精神？我能當畫家是被超自然的力量所驅使的。」

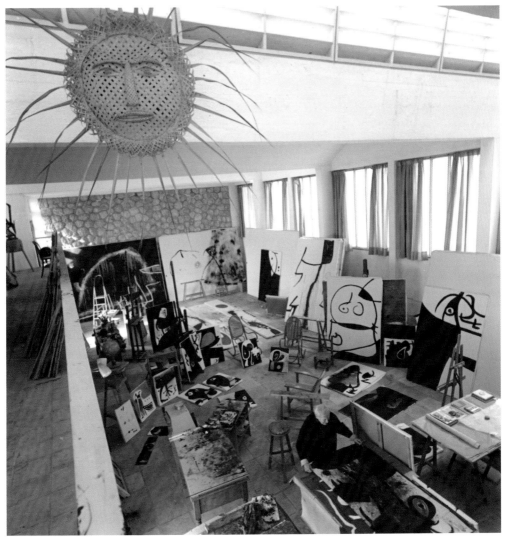

米羅在西班牙馬約卡島所設的工作室之一景

「對您而言,加泰隆尼亞是什麼?」

「加泰隆尼亞是一種強烈的個性,在畫中你可以感受到那些加泰隆尼亞的要素,因為那就是我創作的出發點。」

從加泰隆尼亞出發的米羅,現在回到加泰隆尼亞。即使身在巴黎時,也片刻不忘加泰隆尼亞,直到1966年在新住處設工作室前,他都使用位於巴塞隆納的老工作室,他的西裝至今也還依賴巴塞隆納的師傅量身定製,就算在巴黎,他也都住在西班牙人經營的小旅館。

這次採訪旅行,我才得知,加泰隆尼亞位於西班牙的東北部,在全國統一前

是個政治上獨立的小國家，自古和希臘、羅馬密切地交流，藝術上、國際氛圍的素質都很高，佛朗哥政權時期統治階級也畏懼此民族的優秀與團結力，甚至禁止發行加泰隆尼亞語的報紙。

米羅很喜歡日本，他非常高興看到我從日本帶來送給他的陶器飯碗。他1917年創作的〈E.C.理查的肖像〉，背景就是日本的浮世繪。傾心於日本書法的米羅，作品中那些黑色的粗線條，簡直就是書法的旨趣。他訪日時特地刻製了自己的印鑑，至今偶爾還會使用。

對於生活兢兢業業的我，更希望米羅這樣有著夢想、延伸幻想觸角的人，能更長壽地繼續創作更多作品。

米羅在採訪的最後說了這句話：「只要是充滿生命力的真實事物，都是美的。」

（1975年12月於巴塞隆納訪問）

米羅開心地收下長谷川智惠子從日本帶來送給他的陶器飯碗禮物，攝於1975年採訪現場

在長谷川智惠子的記憶中，米羅是位親切、讓人覺得溫暖的長者，照片為1975年採訪現場

皮耶爾・克里斯汀

1935 出生於法國艾維安地區
1966 入圍 Critic 獎（之後兩次入圍）
1970 參加多維爾雙年展
1976 於委內瑞拉卡拉卡斯舉行個展
2006 艾維安市聖堂製作十四幅壁畫，於該市美術館舉行回顧展

Pierre Christin, 1935-

皮耶爾・克里斯汀於工作室

巴黎的聖奧諾雷大道的後面，有一家叫「提薇·弗根」的畫廊。我只要一有時間都會彎進去看一下。理由有兩個，其一這家畫廊的主人是一位很溫柔的老太太，店裡氣氛令人很放鬆，再之，這家畫廊藏著具有無限可能性的年輕藝術家的作品。

　　我一看到這位老太太，就聯想到我長谷川家的婆婆，她給我同樣的親近感。老太太和我母親一樣，經常照顧年輕的藝術家，對沒有錢開個展的藝術家而言，

皮耶爾·克里斯汀，攝於1976年

這裡是讓他們一展長才的空間。雖然是很久以前的事了，大約在十年前，我和先生無意間在這裡看到令我們印象深刻的作品，那是以巴黎的灰色天空，嘈雜的城區，以及咖啡廳裡的人群為主題的畫作，用的是法國美術的傳統手法，風格卻又顯得格外新鮮。

老太太發現我們看得津津有味，走過來熱心地介紹：

「很棒的畫吧！克里斯汀畫的，要跟他碰面嗎？他會很開心的！」

她好像在稱讚自己兒子的作品一般，聲音中充滿了興奮。

這是我們和克里斯汀開始認識的契機。

初次見到克里斯汀，第一印象感覺他是位好好先生，長得有點像耶穌基督，下巴蓄著長鬍子，小臉藏在捲捲的頭髮裡，臉上有著像大象般的小眼睛，卻閃著熱情的光芒，身高瘦瘦長長的也像耶穌一般。他穿著皺皺的燈芯絨長褲和黑色運動上衣，手掌還沾著顏料，比日本的藝術學生看起來要淳樸。但無論一年後再見到他或十年後再遇到他，都還是一樣的穿衣風格。與其說克里斯汀對服裝沒有講究，不如說他在工作上或生活上最中意的就是這一身打扮吧。在這意義下，可以說他是既頑固又自由的人。

我們認識的第二年，1969年，克里斯汀在東京開了第一次個展。後來連續在1971、1972年舉辦展覽，今年（1976年）已經是克里斯汀在日本第四次的個展了。

我們注意到克里斯汀的作品時，他本身在巴黎的畫壇已經得到很高的評價，其他畫商開出比老太太更好的條件要招攬他，但他卻全部都拒絕了，這件事說明克里斯汀重視情義的個性。他常說：

「我很喜歡老太太，有了老太太的幫助，我才有今天的成就。對我而言，老太太就是恩人⋯⋯。」

不是金錢，也不是名聲，重視人際間感情的克里斯汀是我所敬仰的，尤其在崇尚個人主義的巴黎人裡面，克里斯汀的人生觀更令人尊敬。老太太生病住院

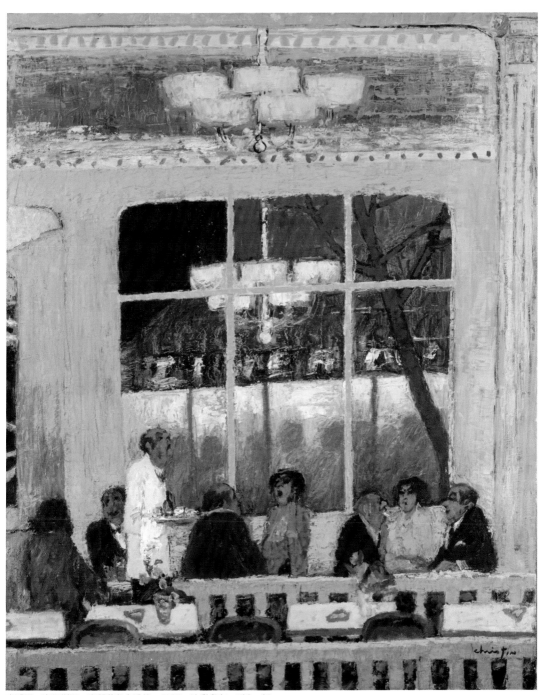

皮耶爾・克里斯汀　夜間黃色咖啡館　1985　油彩畫布　100×81cm

時，他每天都去探望，滿懷誠意的安慰她。以心靈交流的畫商和藝術家，情同親子。後來老太太過世了，想必對克里斯汀的內心造成巨大的打擊。老太太過世後幾個月，日動畫廊在巴黎開張了，我們像繼承老太太的遺志般，替克里斯汀在巴黎的日動畫廊舉辦了個展。

皮耶爾·克里斯汀是1935年生於法國與瑞士交接的奧圖撒弗瓦縣，父親是艾維安地區的公務員，在傳統的家族中他是唯一以藝術家為志的人。二十二歲時克里斯汀進入瑞士羅山市的美術學校，之後，轉到布魯塔紐的連恩市立美術學校，1965年第一次在巴黎開了個展。

克里斯汀的工作室位於畢沙羅及印象派畫家很喜歡畫的雅斯新橋附近，這座橋在地震頻繁的日本說不定早就崩壞了。這麼古老的房子後面就是克里斯汀的城堡，他與妮可夫人和他們的千金莎賓熱情地招待我們。

「歡迎，沒有電梯，光爬樓梯就很累了吧，馬上就好了，我們決定搬到隔壁公寓的三樓了。」妮可夫人端著俏皮的笑容假裝抱怨似的向我們解釋著。

「可是我們要等克里斯汀工作間歇的時間塗油漆，所以完全不知道什麼時候才能搬過去呢！」

克里斯汀的耳力不好，二十歲左右時因病導致他幾乎失聰，因此妮可夫人獻身擔任他助理的工作。我和克里斯汀的對話，也是我必須靠近他的耳朵高八度地喊話他才能聽見。我從普通的問題開始：

「您有喜歡的畫家嗎？」

「我重視畫本身想要表現的內容，因此就算有感情上喜歡的畫，也很難一一列出名稱。身為畫家，具有獨自的主張與喜好是件很棒的事，但這不是可以比較的問題。」

「您認為當今的現代法國繪畫如何？」

「廣義上非常地具有活力，我知道這樣回答很不完整，但因為我本身身處其中，就饒了我吧。」

「對於抽象畫呢？」

「我很喜歡。有根據的抽象，或是說它有想要表達的內容的作品，是我喜歡的。例如，就算只畫了三條黑線，也散發著想對人們表達的強烈訊息。」

「您有靈感的時候會做什麼？」

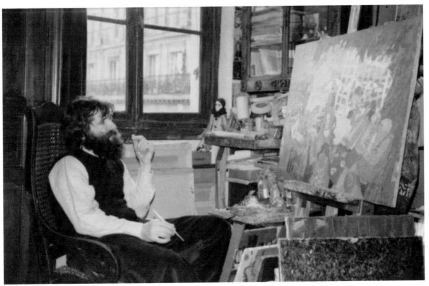

智惠子對皮耶爾・克里斯汀日常打扮的描述，攝於克里斯汀的工作室

「不管是東西或是風景，只要我有感覺時會馬上記下來，會盡量詳細地素描下來。在那瞬間看到的東西是在其他瞬間看不到的。」

「換個話題，您何時和夫人結婚的？」

「喔，這一下問起來我還真記不得，大概十四年前吧！」

「長到一下子答不出來，說不記得，也是一種幸福呢。」

「謝謝您在我太太面前救我，如果是妮可的話，就沒有答不出的問題吧！」

即便聽不清楚，克里斯汀卻還不時地逗妮可開心，真是一對感情好的夫妻。

而正在學習芭蕾的千金，也是克里斯汀的驕傲。

「莎賓開始學習芭蕾舞後，我因為跟著去舞蹈教室，而發現了很棒的白色空間。音樂和芭蕾之間有些我一直在尋找的東西。漂在白裡的黑，流在黑之間的白，我被深深吸引了。」

談到旅行的話題，皮耶爾·克里斯汀的聲調變高了。

「在香港我感到了即將消失的文明的感傷，古老港口之美至今都仍鮮明。在印度，我感到自己就藏身於畫中，走在令人不可置信的美麗大自然或街道上，小鳥會跟在我後面，松鼠爬到我靠身的樹上，一切都太棒了。在日本，在葉山，被溫暖的人情包圍著生活的記憶，我永遠不會忘記。旅行的樂趣在於可以發現未知的世界，我喜歡在旅途中思考人們的生活方式，以及人類所繼承的關於文明的一切。長期的旅行之後，我會將學到的事物進行消化，整理後以繪畫方式呈現，這需要很長的時間。我現在正在收集世界各地的小木像，從我去過的地方，或以後要去的地方，或是不太可能去的國家，收集各種木像。從那些小小的木像，就能看見當地的風土、歷史與民情。」

克里斯汀去年在南美卡拉卡斯的個展得到極大的成功，雖然樸實，他深深扎根的實力，正緩緩地向全世界推展。

歡樂的談話時間結束了，本想收拾離開的時候，克里斯汀害羞地說：

「剛完成的自畫像，想在6月的展覽會中展出，您覺得如何？」

「很棒啊，一定要參展喔。」

「謝謝，個展結束後，如果您有中意，可以送給笠間日動美術館。」

「好開心喔，我們笠間日動美術館裡有專門一間展示各大師自畫像和調色盤的陳列室，請讓我們在那裡展示吧。」

與克里斯汀道別後，我走在黃昏的新橋，想起了提薇·弗根老太太親切的笑容。

（1976年3月於巴黎訪問）

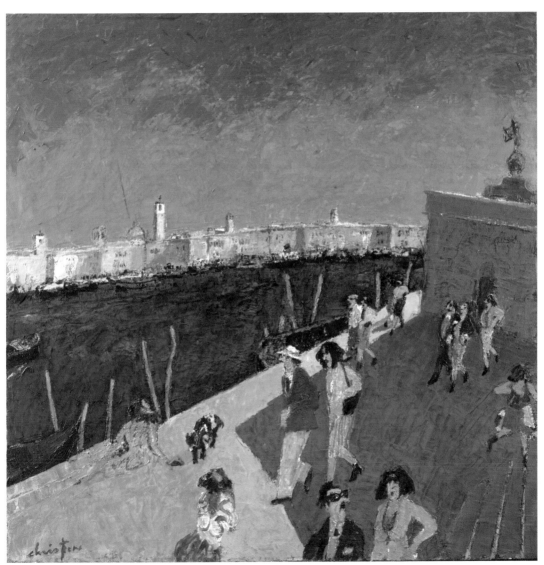

皮耶爾・克里斯汀　由威尼斯的安康聖母教堂眺望　1989　油彩畫布　80×80cm

亨利・摩爾

1898　出生於英國約克夏州
1921　獲得倫敦皇家美術學院獎學金，開始製作「母與子」系列
1946　於紐約現代美術館舉辦回顧展
1959　參加日本國際美術展，榮獲外務大臣獎
1986　過世

Henry Moore, 1898-1986

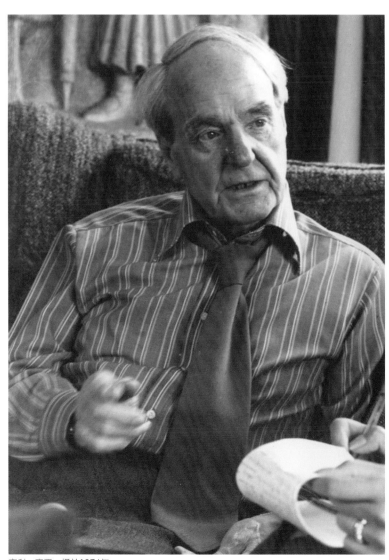

亨利・摩爾，攝於1976年

「**我**非常期待與妳相聚，很久沒有看到日本女性了，一定會很開心。」

這信送到我下榻的倫敦飯店，寄出人是英國現代雕刻界的第一人：亨利‧摩爾。除了歡迎的話，還詳細地畫了通往他家的地圖。這麼親切對待在旅行中的我，感覺真是溫暖啊！

從倫敦的車程約一個半小時，按照他的地圖走，我總算到達了小到無法稱之為是村子的沛魯利格林。綿延無盡的山丘散置在田園風景之中，不久就看到一棟白色房子，那後方一棟英國式建築物，就是摩爾的家。

「謝謝妳遠道而來。」

敞開笑臉迎接我的摩爾，和我想像中不一樣。從照片或作品中所想像的他，跟眼前活生生的大師往往是不一樣的，我每次都因為此種落差而感到安心又窩心。摩爾也一樣，沒有一點難以靠近的威嚴，是一位沉穩又安靜的人，而且很意

亨利‧摩爾接受長谷川智惠子採訪之留影

摩爾認為雕刻作品佇立於大自然中，更能顯現其生命力和美

亨利‧摩爾位於沛魯利格林的房子

外的，他的個子不並不高。

「你先參觀我的工作室，這樣你也可以瞭解我的工作狀態。請！」

摩爾很開心地開著他的羅弗（Rover），帶我們參觀他的工作室。個子雖小卻有著像鋼鐵一般的身體，摩爾跟年輕人一樣很有活力地行動著，看不出來是一位七十八歲的老人。優秀的藝術家為什麼都這麼得年輕？不知道是精神上的年輕？還是專心地工作後產生的年輕氣質？大師們具有的共通的新鮮感和年輕氣息，真是讓還年輕的我感到嫉妒。

在連結後院的廣大綠地上奔馳的白色羅弗，光是這樣都能成為一幅美麗的作品。生在狹隘的日本，我無法想像開著汽車介紹自己的住家環境。在美麗的草地和樹木間散布著好幾個工作室，各有其用途，一個是畫素描用的，一個是為了創作小品用的，還有為了石版版畫（Lithography）用的，還有一個為了製作大型作品用的，一共四個工作室。令我吃驚的是，竟然還有大理石等的作品陳列室。世界上沒有幾個藝術家擁有這般優良的工作環境，同行的攝影師不停地説：

「好屬害」、「不敢相信」，一邊歎息，一邊一直按下快門。

倫敦的工作室因為戰爭而燒毀，摩爾因為有好朋友住在附近，而選擇了這麼安靜的鄉村。

沿著開滿白色蘋果花的散步道，視野忽然大開，在一片綠油油的草地上，散布著摩爾的作品。半具象的雕刻作品群，散布在田園風景之間，形成不可置信的場域。

　　「這裡是我死後將由泰德美術館管理的戶外美術館。雕刻與其放在矗立的建築物內，不如放在大自然之中更為精采。雕刻和繪畫不同，不是只有一個面，我希望觀賞者能從四面八方欣賞它們，每個角度的表情都會不同。雕刻在光線和廣大的空間裡自由地呼吸、擴展；雕刻真正的有趣之處，要在藍天下方能發現。雕刻和自然，雕刻和人類間的關係，是調和，是令人感動的。」

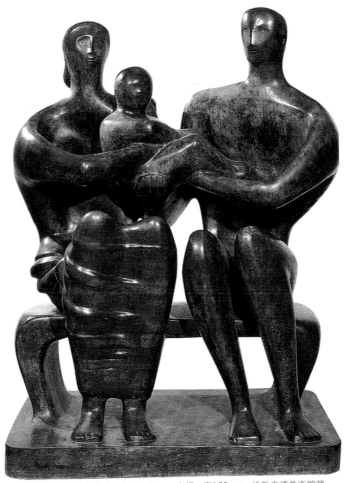

亨利‧摩爾　家庭群像　1948-1949　青銅　高152cm　倫敦泰德美術館藏

他的素描的工作室堆滿了習作。

「素描只能捕捉到物體的一面，所以對雕刻沒有很大幫助。但它是一種自我學習的方式，還有靈感一來的時候，素描也是可以留住那靈感的最佳方法。」

小品用的工作室中，用石膏和木頭做成的雛形初稿（esquisse），很有秩序地排列著。

「跟素描不同，我會從這些小型初稿開始慢慢做出大型作品，所以這個房間像是我靈感的倉庫一樣。」

佐藤忠良看了摩爾的作品後說：

「雛形初稿在變成三倍大之後，還可以維持其張力，不愧是一流的雕刻家。」

庭院的一角，有個可以關進猛獸的大型柵欄。

「大師，那個柵欄是什麼？」

「我們過去看吧，是非洲送來的猛獸。」

「真的嗎？」

其實，柵欄中是摩爾的最新作品。

「作品要打包運到維也納，除此之外，還有從蘇黎世、瑞典訂製的作品也馬上要完成了。」

後院是牧場。幾千隻的羊群自在地吃草的景象無比祥和，羊群和雕塑合為一體。為了躲避盛夏的強烈日照，羊群都集中到作品的下方。美麗的晴空，綠色草地，羊群，還有作品，一切真是融合的太完美了。

大型作品用的工作室的外面，三個男人爬著梯子正在擦大型銅像。裡面放著製作中的〈橫躺的人體〉，這個和〈母與子〉一樣是摩爾一直貫徹的重要招牌象徵。一如往例，人體的腹部是剖開著的。

「為什麼這裡有個洞？」

「是這樣的，石頭太硬了，沒有親近感，怎麼樣都想向大自然敞開才好，所

亨利·摩爾帶長谷川智惠子參觀自己的工作室

亨利·摩爾的工作室內擺放了各種小型的初稿

亨利·摩爾與長谷川智惠子於工作室內

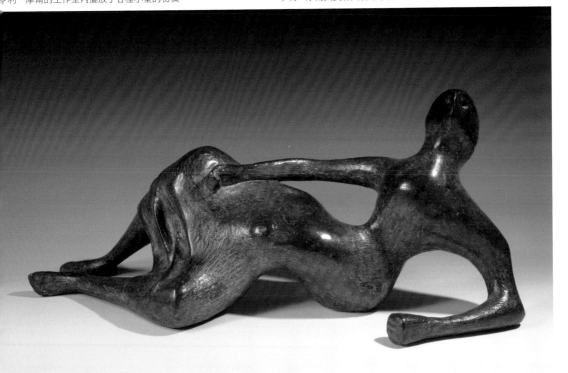

亨利·摩爾　著衣的橫臥裸婦　青銅　31×71×25cm　笠間日動美術館藏

以才開了一個洞。這麼一來前面和後面就有關連了，也能感受到它的延展性。」

　　大理石的陳列桌上有各種大理石，例如一些用羅馬或波斯的粉紅色、白色等美麗石頭創作出來的作品。欣賞完工作室後，我們到了有很多窗戶的明亮客廳，這個房間非常寬闊，卻放著很多東西，說是在各種收藏物中有個房間，可能還比較貼切。牆壁上掛著竇加的大型蠟筆畫和其他一些畫作，前哥倫布藝術的雕刻，以及散落在桌上的一些貝殼、松果、小石頭等等。

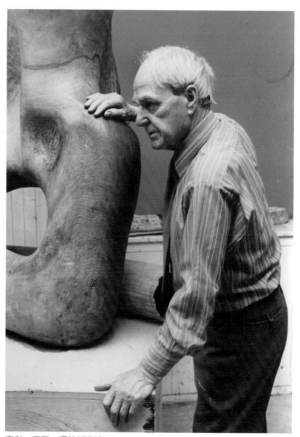

亨利・摩爾，攝於1976年

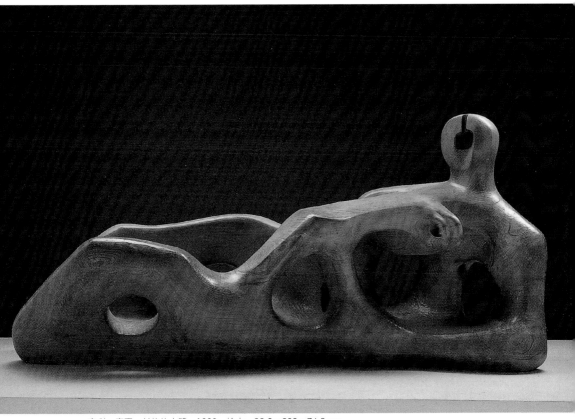

亨利‧摩爾　斜倚的人體　1939　榆木　93.9×200×76.2cm

「我要問的第一個問題可能和美術無關。」

「什麼都好啊。」

「我有三個女兒，看到您的〈母與子〉以後，讓我思考養育下一代的過程
中，到底什麼才是最重要的？」

「我認為是『幸福』，我的童年很幸福。所謂的幸福，不是金錢的多寡或是
物質的多少，而是雙親予以孩子的情感。」

　摩爾不只傾心在自己的藝術創作，工作外，最重要的就是他的女兒，這位在
他五十歲左右才出生的瑪麗小姐，便是他的掌上明珠。

「在素材上您比較喜歡石頭還是木頭？」

「最初是石頭，木頭很花時間，完成的手續很麻煩。但最近兩樣都無所謂了，與其說素材，我更重視內容。」

「您對美的看法呢？」

「我幾乎不用『美』這個字，每個人對美的詮釋都不同，是會因為流行而變化的時尚概念。我重視的是『表現』這個詞，根據表現方式而產生的美。」

「談到表現，您對西班牙建築師高第的看法如何？他在巴塞隆納所建的奇妙的聖家堂，讓我印象非常深刻。」

「高第的價值在於他把與別人不同的東西公諸於世，讓他人的眼界朝向不同的方向，這是很有趣的。」

我想起西班牙的畫家胡安・米羅對高第的感想，也和摩爾有類似的看法。

「談談您對抽象的看法。」

「例如我自己認為布朗庫西不是抽象而是接近具象。不能說是哪一個比較好。最重要的是人。我喜歡有機的生命力，有人性的東西，這是最重要的。」

摩爾不停地敘述著人文主義，這也是大師們之間共通的話題。這些對話不斷為我帶來新的感動。我不是在採訪政治家或革命家，但被尊稱為大師的現代藝術家們，是多麼地強烈熱中於守護和平和人文主義。即使在戰亂中，藝術家仍透過美術，追求著身為人類的基本條件。從十八歲自願成為從軍畫家，十九歲夏天踏上法國戰線，11月在貢伯黑戰役中受到毒瓦斯侵害，我們似乎能夠見證摩爾當年坎坷的青春，然而現在晉升為大師的他，一點不見衰老地展現自己澎湃的熱情。

轉眼已經超過了我們約定的時間，而我們仍沉醉於摩爾平靜地陳述著「人類」、「和平」、「愛」，我有一種衝動，想永遠地聆聽下去。

（1976年5月於倫敦郊區訪問）

在與長谷川智惠子的訪談裡，摩爾流露出對大自然的喜愛，照片為兩人在摩爾坐落於草地和樹林間的工作室前合影

皮耶爾‧勒西厄

1922 出生於法國巴黎
1958 榮獲 CRITIC（評審）獎
1965 於畢卡索美術館舉辦展覽，1994 年也在舍農索舉辦
2002 在日本舉辦巡迴展，並活躍於全世界
2011 過世

Pierre Lesieur, 1922-2011

皮耶爾‧勒西厄

七年前我第一次遇見皮耶爾．勒西厄，那時透過法國友人介紹訪問他工作室的情況，我到現在還是記憶猶新。他的創作中有以大膽的構圖和激烈的筆觸而引來矚目的畫作，也有以自然色調描繪卻令人目不轉睛的沉寂世界。那些夾在主張強烈個性的作品之間，而可能會被錯過的含蓄畫作，因勒西厄獨特美麗的色彩世界顯得突出而超脫現實。

摩洛哥的橘色風景、印度的白色風景、各種形狀陳列的玻璃瓶，搭配掛在肉店裡的粉紅色小牛頭，與藍色魚店形成強烈對比，這裡有著令人不可思議的具象世界。

他大概有三百多張大型作品，每一張作品都是以淺色顏料仔細地畫了好幾遍，即便是偏白色的極簡作品也一樣，細微到每個角落都看得出他的用心。

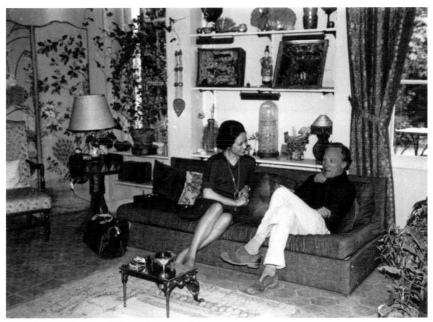

勒西厄與長谷川智惠子，攝於1978年勒西厄的家

1922年生於巴黎的勒西厄,在十八歲的時候決心成為畫家。當多數有志創作的年輕人考慮進入美術學校學習基本繪畫技術,或是到尊敬的師傅工作室接受訓練時,勒西厄卻只花了兩天,就對好不容易申請進入的美術學院大失所望,至今為止他也沒有拜過任何人為師。他對自己的強烈自信支撐著他無師自通的道路。他鎖定目標的畫家有波納爾、馬諦斯等,也因此受到他們不少的影響。

三十歲的時候,勒西厄首次在巴黎畫廊舉行個展,現在與科爾畫廊簽約,在紐約芬德列畫廊定期舉辦個展,每次展覽都掀起話題。在日本則是陸續在1971年、1974年及1976年三次在日動畫廊舉辦過個展。

巴黎郊外有一座美麗的邁松拉菲特小城堡,鮮有觀光客造訪,它有和凡爾賽宮同一年建造的淵源,附近有河流經過,美麗景象如同一幅畫。此城堡的後方有勒西厄的住家和獨立的大型工作室。有趣的是,布滿綠藤的入口,小巧的兩層樓住家,是城堡全盛時期,國王馬匹喝水用的小屋,玄關天花板上刻有大理石的馬匹雕刻,過去馬匹喝水的小屋,現在都變成這位傑出藝術家的樂園。

客廳裡,裝飾擺設的日常器具都不是本世紀的物品。椅子褪色的布料已經老舊,但仍流露著真品才有的風格。勒西厄並不是刻意收藏,而是當作旅行的戰利品,不知不覺的替自己的房間增添了和城堡一樣富有歷史氣味的裝飾。

當我還正在幻想時,房門慢慢打開,正想著會不會是一位身穿金色長袍的國王大步地走進,然後說:「你來了!再靠近一點」的時候,這家的主人翁卻穿著沾滿顏料皺巴巴的褲子和襯衫出現在我面前,他害羞地用一種細如蚊子叫聲的語氣說:

「你好。」

這就是勒西厄,他內斂又安靜的人格特性,正如他作品給人的感覺一樣。勒西厄看來很神經質地不斷抽菸或抽動手指,好不容易才等到他的下一句話。

「趁天還亮著的時候,先看看工作室吧!」

那是間全白的工作室。我第一次看到這麼白的空間,地板、天花板、牆壁和

皮耶爾・勒西厄　靜物　1998　粉彩、木板　73×61cm

門都是白色，窗簾和桌子和椅子也都是純白色。充分的自然光透過特別的設計，可以從天花板照進來，像雕塑家的工作室一般的寬敞。勒西厄的畫布都是200號、300號的大型作品。他在下午4點以後就不讓我們看工作室裡的繪畫，因為他的畫作重點是淺色之間呈現的微妙落差，因此必須以嚴格的標準來要求觀賞的情境。

「我只靠太陽的光線作畫，所以觀賞的人也應該在同樣的光線下觀賞。因為擔心顏色會有落差，所以晚上絕不拿畫筆，只有偶而會素描。」

皮耶爾‧勒西厄　花園中打開的門，黃色大牆面　約2010　油彩、粉彩、畫布　143×155cm　私人藏

皮耶爾‧勒西厄　聖雷米‧有畫作的室內　2002　油彩畫布　158×158cm

　　不是只有看畫的時間有限制，勒西厄對順序也有要求。勒西厄會邊考慮配色和圖樣的對比或協調，邊調整看畫的順序。當時我想幫忙卻被他嚴正地拒絕了。300號的大型作品，都是勒西厄一個人搬動秀給我們看，但是除此之外，並沒有對畫作做任何説明，只是叼著菸跟我們一起欣賞，好像希望我們能夠慢慢地安靜地以他的眼光欣賞畫作。

皮耶爾‧勒西厄　花園中的門（綠）　2007　油彩木板　80×80cm
私人藏©Jean-Louis Losi

每次為勒西厄舉辦個展的時候，我一定會和他有爭執。比如裝框這件事，雖然沒有所謂的好壞，但在日本，裝框是普遍的作法。然而勒西厄討厭裝框，總是要求自己的作品要以沒有框架的方式呈現。他的畫作使用的白不是單色，而是各種各樣的白色在畫面中互相競豔、互相調和的結果。正因可以理解勒西厄想要珍惜白色的心情，所以我心中反而感到徬徨。

勒西厄另一點讓我傷腦筋的是他的沉默，不要說對自己本身，就連對自己的藝術，他都不多做解釋。在東京開個展時的記者會上，我們簡直是不知所措。只靠他的「是」或「不是」，記者也無法報導。他認為自己的藝術全都已經呈現在畫作中，沒有必要用語言補充。對勒西厄的這種態度，我既是擔心又是佩服。

「您的作品有很多中東附近的風景，為什麼不畫身邊的巴黎呢？不是只有我，而是全世界畫家都憧憬的巴黎。」

「如你所說，巴黎的確很美，但是作為構圖，它又不夠成為我的靈感來源，尤其我不喜歡巴黎的冬天。我反而被中東附近各國的光線和美麗的顏色所吸引，所以不想畫巴黎。可能我比較喜歡熱帶國家吧！」

「室內的圖樣您似乎很喜歡使用窗簾。」

「是的，窗簾的另一邊就是夢境。」

「談到夢境，您對抽象畫的看法如何？」

「現在的抽……怎麼說……（回答不了）。」

「我是否能在您的畫作裡看到具象的嶄新方向？」

「是嗎？我能說的只有我。我都是從我眼睛能看到的事物出發，和所謂的由觀念構想出發的抽象派，有根本上的差異。」

「現在的畫風或傾向是何時開始的？」

「我無法清楚地說出是何時開始的，我認為是慢慢地進步著，今後也會逐漸刪去多餘的東西，更朝向單純化的方向。」

「您喜歡看書嗎？」

「我喜歡普魯斯特。」

「聽的呢？」

「喜歡，尤其是歌劇。」

「第一次到日本的時間？」

「十四年前了。很有趣的國家。」

「停留了多久？」

「兩個月左右，如果算入這次訪日，就是到訪日本第四次了。」

「旅行中也會創作嗎？」

1978年，左起：智惠子、勒西厄與日本女明星岸惠子三人合影

「會做速寫，回家後有時也會做成繪畫，但也有三年後才畫成畫作的時候，不過旅行的收穫總是很大。」

勒西厄夫人是女演員，不是那種媒體報導的女明星，而是專注在舞台劇等樸素的女演員，舞台劇的排練很忙，很難得能見到她。

「長谷川女士，好久不見了，妳都好嗎？」

勒西厄稱：「我太太是我畫作的最佳評論家，太太演出的舞台劇，我也一定會去捧場評論它。」

畫畫家與女演員，好像浪漫小說的劇情中會出現的組合。但是我懷疑沉默寡言的勒西厄對太太的舞台劇會作出什麼樣的評論？大概就是「很棒啊！」之類的吧！

對於只想在安靜的工作室中作畫的勒西厄，就算是太太，也無法和他共用孤獨的創作時間。從這角度看來，擁有「女演員」這個不同的世界的太太，應該很滿足吧。

厭惡採訪的勒西厄，似乎因為太太的出現而感到得救，他旋即以要準備飯前酒的理由逃到廚房去了。

「對不起，我好像打擾到你們了。」

「他一直都是那樣，就算出席朋友的開幕派對，在開幕前看完繪畫就先離開了。與其說是不喜歡人，不如說是害羞吧。」

總是以溫柔、成熟的愛支持著勒西厄的事業，勒西厄的夫人對同樣身為女性的我來說，真的是十分耀眼。

在法國18世紀的傳統裡，曾經吹過中東附近的沙漠風，這種獨特的乾燥的世界，大概就是勒西厄畫作中讓人神經緊繃的白色世界吧。皮耶爾・勒西厄是現代的色彩魔術師，相信今後也將持續撼動人們心靈的最深處。

（1976年6月於巴黎訪問）

皮耶爾・勒西厄　人物　1989　油彩畫布　92×73cm　聖克勞德（Saint-Claude）Musée de l'Abbaye 藏

塞薩・巴達基尼

César Baldaccini, 1921-1998

塞薩・巴達基尼

人們對於醫學或機械工程的進步發展多有正面的共鳴，且不會有反感。但是，對於藝術領域中採用新手法的傾向，卻多持保留態度，甚至露出拒絕的反應，這是否是因為精神世界比物質世界更為保守所致呢？

在藝術領域從事創新工作時，藝術家必須具備堅強的意志和勇氣，像以前的畢卡索那樣。現在的塞薩，也正朝向大膽又艱難的道路前進中。

第一次看到塞薩的作品時，我受到了莫名的衝擊。有一些無法直接進到我身體裡的感受，或進到身體裡卻消化不良的感覺，然而同時間，它卻又正面衝擊著我。塞薩作品的美感要花一點時間才會傳遞到我體內，不久後，它會溶解成碎片，那種擴展和被壓扁的感覺是機械式的，帶著確切的存在感加諸於我，是一種不可思議的際會。

可能因為塞薩把混亂帶進我們這些被所謂傳統派或古典藝術圍繞著的生活，

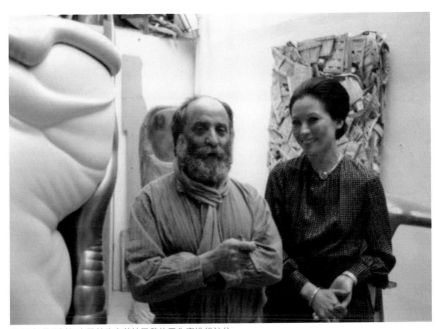

1978年長谷川智惠子前往塞薩於巴黎的工作室進行訪位

因此這些不可理解的、充滿活力的、占領嶄新空間的作品，反而刺激了我的好奇心。

塞薩生於1921年1月1日，位於馬賽的貝爾德美，這裡有很多移民，是法國南部溫暖陽光都照射不到的一塊貧瘠土地。塞薩的雙親是在法國長大的義大利移民，父親經營酒的生意，日後成為酒莊主人。身為移民的後裔，是塞薩心中長久以來存在著的陰影，這種深刻的自卑感，持續到他親眼目睹義大利的美麗風土後才停止。

1935年，塞薩進入馬賽的美術學校，之後在羅丹的石頭雕刻師傅科爾紐的工作室學習。1943年他二十二歲的時候到了憧憬的巴黎，1945年先在杜蘭畫廊舉辦了第一次個展，而後分別於1957年的倫敦、1959年的紐約舉辦個展，逐漸在國際上受到矚目。他每年都野心勃勃地在歐洲各國、南美的聖保羅、里約等地推展他的藝術，人們日漸克服對新領域藝術的懷疑，而且無法抗拒塞薩的魅力。對我而言，要採訪如此強烈個性的藝術家，還是需要很大的勇氣。

塞薩位於巴黎六區的工作室像工廠般明亮，牆上掛滿了布料的壓縮雕刻，天花板上也掛滿了用塑料製作的膨脹雕刻。當我徘徊在奇妙形狀的作品之中，忽然聽到充滿活力的聲音：

「日安，長谷川女士。」

身高160公分左右的塞薩，對法國人而言算是小個子，他的雙眼在長滿鬍子的臉孔中散發著溫柔的目光。藍色襯衫搭配藍色圍巾，下半身則是穿著皺巴巴的燈芯絨長褲。

「我今天是代表美術雜誌來採訪您的。」

「每一年都有六、七位到巴黎美術學院留學的日本學生到我的工作室來。」

「您知道日本嗎？」

「是的，以前去過一次，停留了三個星期，我還記得街上有很多公用電話和計程車。」

塞薩　大拇指　1965　鍍金銅　185×95×38cm　馬賽康第尼美術館

　　塞薩的工作室不僅沒有地方可坐，甚至連個站立的位置都沒有。無法好好談話的我們，便移到隔壁的小房間，殊不知這裡也是雜亂無比！塞薩的書籍和文件堆積如山，桌上放著好幾十個被熨斗壓扁了的香煙盒子，等著被製作成壓縮雕塑。

　　「雕塑和繪畫是同一個家族的，但是雕塑描繪的是空間，可以觀賞其側面。」

　　塞薩一分鐘都停不下來，他左左右右走個不停，也不斷地以肢體語言來傳達他的想法。

　　「我從小就開始畫素描，在馬賽和巴黎的美術學院學習傳統的教育。出發點是古典美術，至今基本還是古典美術。最初我以為所謂的雕塑家，就是整天拿著鑿子和錘子敲著石頭的傢伙，後來發現雕塑是一種比任何其他方法都能更直接地表達的形式，而且用什麼材料都行。我對物質的有機語言十分感興趣，這語言裡蘊藏了所有的可能性，更重要的是，不同物質各有其不同的美感。所有材料，不管是鐵屑、橡皮、馬口鐵、紙張、水晶，甚至是黃金，我跟它們對話時，它們就會變成貴重的東西。藝術對我來說，是強烈的慾求，具有不可或缺的必要性。不管是早上叫我起床的、讓我思考的、使我存在的都是藝術。」

　　「膨脹雕塑的靈感來自何處？」

　　「1953年我曾用鐵的材料創造人物像，其次是動物，接著是大型盤子，最後是壓縮雕塑。我在抵達某種狀態的極限後，就會開始創作超現實雕塑。但目前因為預算關係，只能做拇指和胸部（笑）。其實我很想製作碧姬巴鐸的全身像（笑），剛好我在找填充拇指內部的塑膠材質時，發現了慕斯海綿，這種慕斯的化學反應非常有趣，也促使我發明了發泡技法。」

　　塞薩在創作壓縮雕塑的作品後，有一段空窗期。對藝術家而言，受到人們支持的感覺是很重要的。然而，當時大家並不了解塞薩身為一位傳統雕塑家，為何突然要以如此粗暴的方式創作。不被理解而深受打擊的塞薩在大哭一場後，忽然廢棄他所有的壓縮雕塑。

　　如今塞薩的代表性壓縮雕塑，在全世界只有七件作品留存下來，可以在巴黎

國立近代美術館、紐約現代美術館觀賞,而那段空窗期中的唯一救贖,是他對材質本身的深刻直覺,從那裡,他發展出膨脹雕塑。

「膨脹雕刻在倫敦正式對外展出的反應如何?」

「對外展覽不只在倫敦,在羅馬、巴黎、里約等地也都舉辦過,當時義大利正好碰上改革聲浪的全盛期,所以受到資本家、中產階級作家和左派的人士的撻伐。他們看到我用鋸子慢慢鋸開已經完成的作品後大吃一驚,有人甚至批評我在神聖的美術館進行污蔑的行為。我忘了在塑膠材質裡加上防火劑,碰巧拿著一小片材料的年輕人在泰德的前面點火造成火勢蔓延,最後出動消防車才滅了起火的意外。但整體評論都提到看我的作品會有種『想要打破某種禁忌的快感』。最初持反對聲音的人,最後也拿著作品的碎片請我簽名。」

「好孤獨的工作啊!您很能忍受寂寞嗎?」

「我雖然是一個人生活,但我不認為我很寂寞。蘇拉琦、馬蒂厄、阿爾曼等都

塞薩與長谷川智惠子,背景為塞薩位於巴黎的工作,攝於1978年

和家人一起過著和諧的生活，但我不羨慕他們。我不想回首『過去』，我是著眼於『現在』的人。我好像對人類整體比較感興趣（笑）。我是獵人也是旅人，我討厭所謂「人生的終點站」，我想一直保持像在旅途上的感受。傑克梅第一直以安奈特為模特兒，形式雖然不同，但本質和我是一樣的。傑克梅第是不斷創作新作品，而不是重復舊的東西。我對太簡單的事物不感興趣。難度越高的挑戰，在達成時的成就感越大。追求女性好像也是一樣的道理（笑）。」

「您和傑克梅第熟嗎？」

「他和我一樣是義大利後裔，但他比較接近瑞士山區，可以說他是愛山的男人，而我是愛水的男人。個性雖然完全不同，但留著義大利的血是我們的共通點。他是比我更為理性、更優秀的人，雖然我們之間有時也會交換一些尖銳的意見，但我至今還是很尊敬他的。」

「其它還有什麼吸引您的作品嗎？」

「我小時候就聽過米開朗基羅的名字，我很崇拜他的〈摩西像〉。」

「創作的靈感何時會被觸發呢？」

「女人……嗎（笑）？靈感的泉源只有一個，我不過是個加工的人罷了。我不是在做學術研究，我是發現一個想法後，就會立即去探索各種不同造型可能的人。例如，「卡爾頓」、「木片」系列持續了兩、三個月，而「車子」系列一個禮拜就完成了，「摩托車」更花不到半個禮拜。」

「您的工作室裡有一個金色的大拇指……」

「那是我的大拇指。我可能有自戀傾向吧！也不用模特兒很方便。最初用塑膠創作，後來鍍上銀、金屬、青銅，用過所有的材料和所有尺寸創作過。」

「談談您小時候的事情吧。」

「小時候我是很狡猾的小孩（笑），父母親把我托付給某個宗教團體下的機構，當時學了很多壞事。」

「怎麼相反了呢？」

卡爾頓
法文Carton，商店讓客人付錢或找錢時放鈔票或零錢用的小盤子

塞薩　鳥人　1956　鐵雕　45×49×18cm

　　「是啊（笑）！雖然我生在馬賽的貧民區，在學校裡反而什麼都沒學到，看來人的想法是無時無刻都在萌芽的。」

　　「平凡的人有時無法鬥得過成長的環境，你後來有經歷什麼轉變嗎？」

　　「小時候，父母親曾經帶我去加泰隆尼亞地區的海邊玩，站在海岸邊使我開始思考，在沙灘上放置長長的木板的話會怎麼樣？我想看看另外一端會到哪裡去？對我而言，地中海就像湖一樣還是有侷限的。現在我對『彼岸』的想法仍帶

有一點鄉愁。可能和身為後裔有關係吧！我自認自己比較像是非洲或阿拉伯人，與荷蘭人或瑞典人有點距離。」

在這席話裡，似乎隱藏著塞薩作品的祕密，我感受到他尖銳的眼睛正凝視著矛盾與不合理的世界。

「您有特殊的興趣嗎？」

「沒有。心裡想著有興趣的事物的話，會減弱製作的集中力。感到好奇的事倒是有一些。」

「是哪些事情？」

「我對人生抱著很大的好奇，路上行人、街道、咖啡廳、酒吧、朋友、開幕式等，對生活的一切都很好奇，當然對美麗的女人也是（笑）。」

塞薩把雙手張開，然後很熱烈地繼續說著。

「愛就是熱情，沒有熱情就創作不了作品。對我而言，最重要的是抱持著熱情生活。」

開放又活潑的義大利人，在陽光很少照射到的住宅區裡，抱著自卑感活到現在，就算在工作，也要忍受著沒有陽光的孤獨時間。那些可稱為奇葩的作品，並不是為了標新立異而創作的，是被教育成傳統雕塑家的塞薩，從內心爆發出的真實能量。

塞薩的作品在空間裡具有不可思議的力量，它不同於那些無法將感動傳遞給人們的表面偽裝，他作品承載的真實份量對觀眾而言，是帶有無法漠視或拒絕的魅力。

與這位開朗的、能言善道的、而且熱情洋溢的藝術家談話，令人十分盡興。離開前，通過雜亂的工作室，我對那些奇特的作品產生無比的感情。不需要「永遠」，在當下以爆炸性的主題不斷挑戰的塞薩，我誠摯期盼未來他有更多優秀的作品。

（1976年11月於巴黎訪問）

於塞薩的工作室之合影，攝於1978年

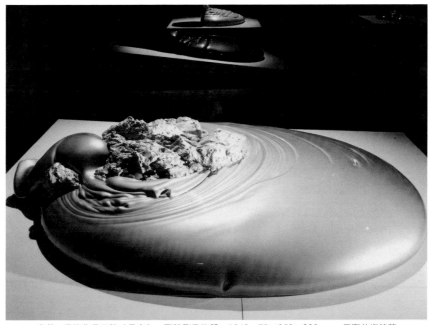

塞薩　發泡作品三號〈月光〉　聚胺酯發泡體　1969　70×250×220cm　馬賽美術館藏

舟越保武

1912 出生於日本岩手縣
1939 畢業於東京美術學院（現今東京藝術大學）
1962 榮獲高村光太郎獎
1967 擔任東京藝術大學教授、多摩美術大學教授
1978 榮獲藝術選獎文部大臣獎
1999 獲選文化功勞者
2002 過世
六名子女中，次男舟越桂（KATSURA FUNAKOSHI）為當代雕刻家，頗富盛名

Funakoshi Yasutake, 1912-2002

舟越保武，攝於1975年

2002 年2月6日，新聞報導舟越保武大師於5日的晚間21:03過世，享年八十九歲。當時我正好為了出版本書計畫拜訪大師，因此聽聞消息時更是震驚不已。十五年前因腦溢血而右半身不遂以來，舟越保武都以左手製作銅像，一邊還寫著短文。

我馬上拜訪他的府上，對安息的大師獻上白色康乃馨。他夫人說：

「我們跟日動畫廊是從上一代長谷川仁先生主理時便有交情了，如今也過了六十年，真的謝謝你們。」

攝於1975年舟越保武的工作室

夫人深深地向我致謝時，我不禁熱淚盈眶。

大師是虔誠的基督教徒，而且是不強迫別人的真正信徒。對清純的事物心懷慈悲，對人世間的混沌滿懷包容，讓我想起日動畫廊五十週年慶派對時，大師致詞時的場面。他說：

「戰後沒錢的時候，我把銅像裝在背包裡，拿到長谷川先生那裡，跟他說『不錯吧！』他就馬上買下來。回家路上我的背後變的很輕，心想今天晚上可以吃壽喜燒，不禁開心起來了。」

舟越大師是位非常謙虛的人，不拘泥於權威或地位，淡淡地創作著作品。他的短文也很成熟，文章裡充滿哲理和智慧，是會讓讀者開心閱讀的文章。

大師的作品中，我最喜歡〈原之城〉這件作品，目前矗立在笠間的日動美術館。二十多年前，當我在策劃俄羅斯展覽的時代，艾米塔吉美術館的副館長蘇斯羅夫赴日的時候，本來答應要帶他到笠間的美術館，卻因為常磐線電車故障而嚴重地延誤了時間，到達目的地時太陽都幾乎下山了。心想既然都來了，就用手電筒照著庭院介紹作品。到現在我還記得被手電筒的光束照著的〈原之城〉，散發出不可言喻的魄力。

〈原之城〉是根據在長崎或天草目睹鎮壓基督徒造成的劫難為靈感製作而成的，在「島原之亂」中，基督徒和農民共三萬七千人全數罹難，至今在此城市中尚無一名基督教徒存在。在戰場，〈原之城〉展現戰死的武士如亡靈般，搖搖晃晃地地站立著的樣子，直到今天看都仍栩栩如生。被放棄的戰士活生生、血淋淋再現於作品中，張開著的眼睛和嘴巴，明白地傳達了士兵們當時的心情。令人戰慄的表現力，在夜晚看到此作品的蘇斯羅夫先生，想必也留下了深刻的印象吧。

在比利時美術館看到的〈病醜的達米安〉也很成功：夏威夷群島的摩洛凱島中，有個小半島是用來隔離痲瘋病患。生於比利時的達米安神父，自願身為傳教士前往該島赴任，但患者們卻不理解他的辛勞與同情，直到他本人也患病，說出「我們身為患者……」時，才達到了傳教的目的。神父死於島上，雖然是悲壯

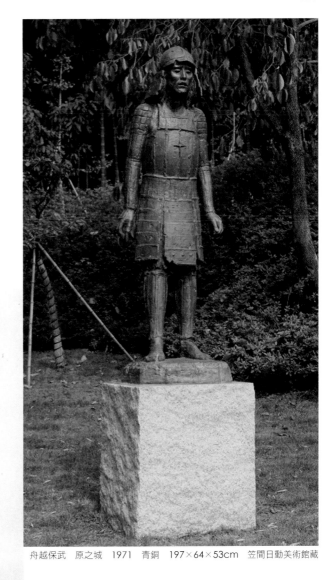

舟越保武　原之城　1971　青銅　197×64×53cm　笠間日動美術館蔵

舟越保武　道東之春　1976　銅鑄　230×80×72cm
雕刻之森美術館

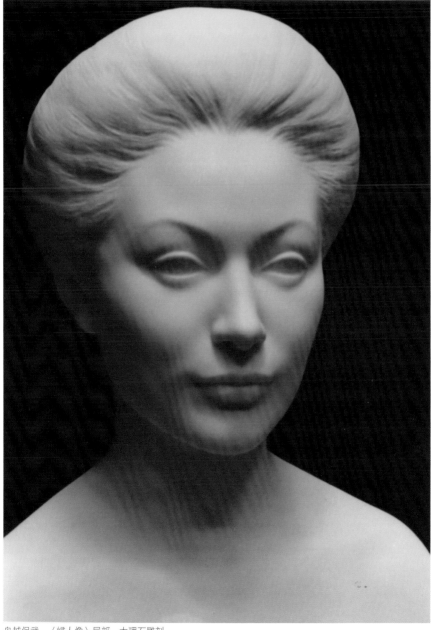

舟越保武 〈婦人像〉局部 大理石雕刻

藝術家雜誌社　收

100　台北市重慶南路一段147號6樓

6F, No.147, Sec.1, Chung-Ching S. Rd., Taipei, Taiwan, R.O.C.

姓　　名：＿＿＿＿＿＿＿＿＿　　　性別：男□ 女□ 年齡：

現在地址：

永久地址：

電　　話：日／　　　　　　　　手機／

E-Mail：

在　　學：□ 學歷：　　　　　　　職業：

您是藝術家雜誌：□今訂戶　□曾經訂戶　□零購者　□非讀者

客戶服務專線：**(02)23886715**　E-Mail：**art.books@msa.hinet.net**

1.您買的書名是:＿＿＿＿＿＿＿＿＿＿＿＿

2.您從何處得知本書:

　□藝術家雜誌　□報章媒體　□廣告書訊　□逛書店　□親友介紹

　□網站介紹　□讀書會　□其他

3.購買理由:

　□作者知名度　□書名吸引 ・□實用需要　□親朋推薦　□封面吸引

　□其他＿＿＿＿＿＿＿＿＿＿＿

4.購買地點:＿＿＿＿＿＿＿＿＿市(縣)＿＿＿＿＿＿＿＿書店

　□劃撥　　□書展　　□網站線上

5.對本書意見: (請填代號1.滿意 2.尚可 3.再改進,請提供建議)

　□內容　　□封面　　□編排　　□價格　　□紙張

　□其他建議＿＿＿＿＿＿＿＿＿＿＿

6.您希望本社未來出版? (可複選)

　□世界名畫家　□中國名畫家　□著名畫派畫論　□藝術欣賞

　□美術行政　　□建築藝術　　□公共藝術　　　□美術設計

　□繪畫技法　　□宗教美術　　□陶瓷藝術　　　□文物收藏

　□兒童美育　　□民間藝術　　□文化資產　　　□藝術評論

　□文化旅遊

您推薦＿＿＿＿＿＿＿作者 或＿＿＿＿＿＿＿類書籍

7.您對本社叢書　□經常買　□初次買　□偶而買

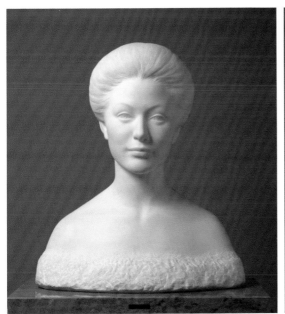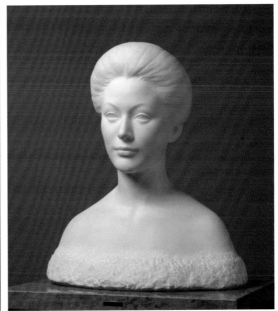

舟越保武以長谷川智惠子為模特兒所製作的〈婦人像〉 大理石雕刻

的傳教方式，達米安神父卻像是充滿溫柔的作品。大師的少女像雖然也很美，然而男性像充滿的痛苦故事，更是帶給觀者深層的感動。

製作我婆婆的肖像雕塑後，他也製作我的肖像，材料都是大理石。

大師製作的我和婆婆的肖像作品，都是沒有污點的純潔肖像雕刻，我覺得作品比本人還美，真是不好意思。我的肖像參加新製作協會展的展覽，因為使用白色大理石為材料，光是材料費就很貴了。尤其大理石在雕刻過程中就容易發生損傷，在臉上要是出現傷痕就必須淘汰了。大師還提醒我們各種製作的風險，然而當我提出至少讓我負擔材料費用時，大師卻怎麼也不肯收下。

在此向這位清心寡欲、脂膏不潤的大師，致上最高的敬意。

（1976於東京訪問）

傑阿柯莫‧曼茲

1908 生於義大利北部貝加莫
1929 移居巴黎，學習雕刻
1950 受委託製作聖彼得大教堂銅門，於 1964 年完成
1958 製作薩爾茨堡大教堂大門
1991 過世

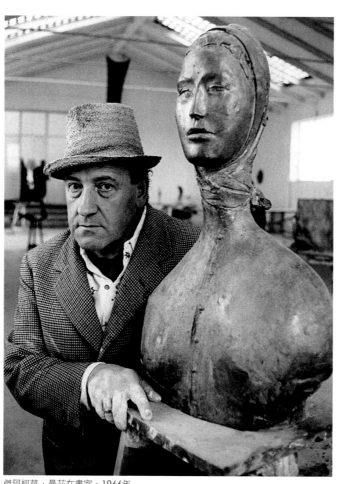

傑阿柯莫‧曼茲在畫室，1966年

羅馬郊區大約五十公里處，有個16世紀時期形成的古老村落阿爾德雅，風景非常優美。曼茲和愛妻音格夫人的愛的城堡就位於這個村落的山丘上。六萬坪的土地上聳立著白色的住家和巨大的工作室。

「妳終於來了，長谷川女士。」

「讓您久等了。」

在玄關再次相見，曼茲帶著溫暖的笑容害羞地和我們握手。

去年夏天我為了採訪，第一次拜訪曼茲時，他突然希望我能當他的模特兒。我立即調整行程，撥出兩個小時的空檔，從採訪者變身為模特兒，在工作室接受曼茲不斷投射過來的嚴厲眼光。當曼茲終於用黏土完成臉部的時候，他終於滿足的說：

「應該能順利的完成，下次你到羅馬時，我們再做下半身或全身像。我很期

1977年，長谷川智惠子於曼茲家中進行採訪

待，你一定要來喔！是約定喔！」他特別強調。

　　與其說成為大師的模特兒，不如說能參與大師製作的過程，讓我又開心又緊張。二度拜訪，除了能看到我的「臉」，對於將和大師一起共度的沉默時間有些害怕，卻又充滿期待。

　　一進玄關，迎接我們的是曼茲愛用的各種形色的帽子。他對帽子的喜愛已經超乎常人了，除了外出以外，就算稍稍出門散步或在工作室裡創作，他都帶著帽子。雖然不會戴到客廳來，但應該很少人比他更以帽子為生活重心了。

　　曼茲家裡的廊道宛如小型美術館，我們欣賞著曼茲的各種小型作品，以及牆上掛著的浮世繪。常聽說歐洲大師會參考日本浮世繪，但實際親眼看到如此壯觀的收藏，還是讓我滿興奮的，好像某些已經遺忘的事情，忽然湧上心頭般，讓人

曼茲很喜歡以「椅子」作為創作主題，照片為 1977 年的訪問現場，可以看見曼茲家中特別的椅子造型

曼茲　舞後　1985　銅鑄　245×73×61cm　笠間日動美術館藏

懷念，讓人驚喜，還有一絲絲的忌妒，真不愧是女人的心思呀。

「您收藏了很多啊！」

「我其他還有，總共有三百五十張左右。」

「從哪裡收集的？」

「六、七年前在羅馬、米蘭、紐約、倫敦等地收集來的，也有從東京寄過來的，大約花了三年的時間。」

「浮世繪對您的工作有任何幫助嗎？」

「當然。我認為日本女性是全世界最美的女性。她們擁有很棒的女性美。」

「那我應該代替喜多川歌麿向您道謝。」

喜多川歌麿
日本著名浮世繪大師

「我也是因為這樣的理由一直在等妳，要不妳乾脆這一年住在這裡就好了，這裡很不錯喔。」

「這是我的榮幸。」

曼茲的客廳大概二十坪左右，相較於其它藝術家的住居，已經算是乾淨而有秩序的，這是曼茲有條不紊的一面。他的牆上掛滿了畢卡索、馬諦斯、莫迪利亞尼、柯克西卡的素描，此外還有罕見的布朗庫西的油畫，中國古董的馬匹和日本古代的娃娃。在咖啡色的皮椅組後面放置的是曼茲的作品與玻璃桌子，新舊物品之間維持著絕妙的平衡。

「歡迎，長谷川女士。」

1977 年，長谷川智惠子前往曼茲位於羅馬的家時與曼茲夫婦留下的照片

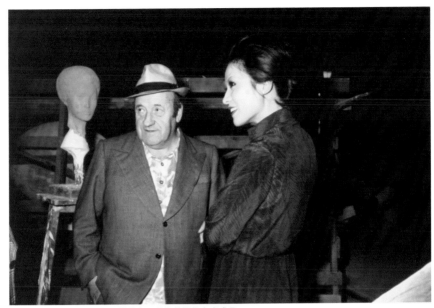

曼茲邀請長谷川智惠子擔任模特兒，後為其塑像之半成品

　　音格夫人微笑地進入客廳，使得空間頓時顯得格外華麗。曼茲四十六歲的時候，在薩爾茲堡和北歐出身的美麗芭蕾舞者音格夫人宿命般地相遇，那是二十二年前的事了，但是由於天主教的嚴格紀律，近年他們才終於成為法律上的夫妻。兩人之間有朱麗亞和米雷德兩個小孩，和其他父母一樣，他們非常疼愛自己的小孩。

　　一年前，在阿爾德雅的家門口，發生歹徒用車子誘拐小孩的案件，曼茲很擔心，就讓他的孩子就讀義大利北部的寄宿學校。這天剛好遇上小孩們週末回家，兩位都是很率直的好孩子，就像曼茲的名作〈朱麗亞和米雷德的車子〉中可以見到的那種幸福的感覺。曼茲強調：

　　「除了太太以外，對我而言，最重要的就是『工作』、『小孩的教育』和『對人的關懷』。」曼茲用手指數著說。

　　年輕時候曼茲失去了長女和次女，最近已經結婚的長男也因為交通事故而過

曼茲 舞步 雕塑

曼茲　椅子上的年輕女孩　雕塑

世，對他而言，剩下的小孩們真的是珍寶。

曼茲與華基尼、格雷科並列為義大利雕塑界的三大巨匠，出生於1908年義大利北部的貝加莫。他父親是貧窮的修鞋匠兼教堂總務。曼茲是家中第十二個孩子，十一歲就出去當木雕師傅的學徒，後來也跟著鍍金師傅、石膏師傅學習。曼茲為了生活而從事艱苦的訓練，這件事是成為偉大雕刻師前的必經之路。曼茲的堅強和對人的關懷，可能都是辛苦的少年時期所培養出來的吧。

他的作品有幾個系列，我最被吸引的是「愛與死」的主題，他1946年完成的聖彼得大教堂的門扉〈死之門〉，是人類對死亡的怨氣和苦難的表現。

「那個作品是教堂訂做的，最初是讚美聖者和殉教者的光榮的主題，我自己改成了〈死之門〉的主題，我認為人類不是因為死而接近神明，而是因為死而接近人類，可稱為追尋人類的主題。我認為死是破壞，而不是升天或是人類的復活。」

最下端的四幅圖是描繪〈因暴力的死〉、〈水中的死〉、〈空中的死〉、〈地上的死〉，將人類的死象徵化，可以看到曼茲對抗爭、愛和勇氣的吶喊。這件作品的出世並不容易，曼茲被一部分人冠上異端者的烙印，並且反對他製作此作品，壓制這些反對意見的是教皇約翰二十三世（1963年過世）。在歐洲，教會具有至高無上的權利。不扭曲自己的信念，貫徹身為藝術家的初心的曼茲，因為教皇承認曼茲的價值，而同意他完成了〈死之門〉。

以愛為主題的代表作，無疑就是〈音格像〉，罕見如此美麗又充滿愛情的女性雕像。另外一個愛是〈朱麗亞和米雷德的車子〉，是曼茲作品中最和平又最愉快的作品。

「每個人都有一些戒不掉的事物，您有嗎？」

「嗯，最愛的菸酒都因為健康上的原因而戒掉了。這些都能戒得掉，但是音格、朱麗亞和米雷德和我之間的聯繫是戒不掉的。這樣講是不是很怪？這三個人對我而言是無可取代的，雕刻也戒不掉就是了……。」

我能在曼茲的所有作品中，看到他對人類的體貼和深度的理解。人不能避

免不幸，但是也不能一直受著傷。曼茲的作品中深藏著對人性的而非宗教上的祈福，連他最喜歡使用的「椅子」的主題都是「愛」。

「椅子是最初的模特兒，讓我想起關於父親的溫暖回憶，訴說著永遠的愛。對人世間所有事物的愛，我的椅子就是對愛本身的印象。椅子嘛⋯⋯。」

曼茲接著調皮地看著坐在一旁的音格夫人說：

「是我太太的競爭對手。」

「啊！椅子和夫人是競爭對手？」

「你不要說一些奇怪的話。」

「哪裡奇怪，是事實啊。」

「什麼意思？」

「我的模特兒是椅子和音格。這些模特兒還會互相忌妒呢。」

「好有趣。」

長谷川智惠子與曼茲之合影

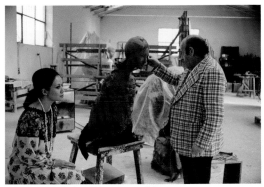

曼茲邀請長谷川智惠子擔任模特兒，右為其塑像之半成品　　曼茲為長谷川智惠子塑像時的工作情景

　　我們三個人笑個不停。

　　「我說的住一年就算了，但是給我一些時間，我想繼續上次的那件作品。」

　　「不好意思，我又只有兩個小時。」

　　「也可以啦，那就馬上開始吧。」

　　一進入像體育館般寬廣的工作室後，開朗的義大利人、溫柔的曼茲瞬間消失，變成眼光銳利、神經質的藝術家，令人畏懼。他發現我的表情僵硬，便安慰我說：

　　「輕鬆一點，沒什麼好怕的。」

　　他臉上布滿笑容，擁有一種善於察言觀色的體貼。但是沉默的時間裡頭，還是充滿著緊張的氣氛。眼見著一大塊黏土慢慢變成半身像的形狀，他用刀狀的鏟子和細棒子忙碌地工作著，其次是以大拇指圓滑地作出細部。曼茲的眼睛像是能看透我身體般，不斷盯著我和黏土像，冬日裡，我的後方放著一台暖氣爐，但曼茲像是忘了寬敞水泥工作室的寒冷，專心地創作著。

　　跟第一次去一樣，我被大師製作過程的集中力和熱情給折服了。我在與曼茲創作時共處的空間裡，感到自己無法呼吸般地緊張和興奮，同時也感到非常幸福。和期待已久的我的「臉」見面時，我緊張又害羞。經過大師的手，我的臉也具有藝術的美。曼茲說半身像會更完美。每次到歐洲我都可以遇見另一個更美的「我」。

　　傑阿柯莫・曼茲，六十八歲，現在開始的大師。

<p style="text-align:right">（1976年12月、1977年6月於羅馬訪問）</p>

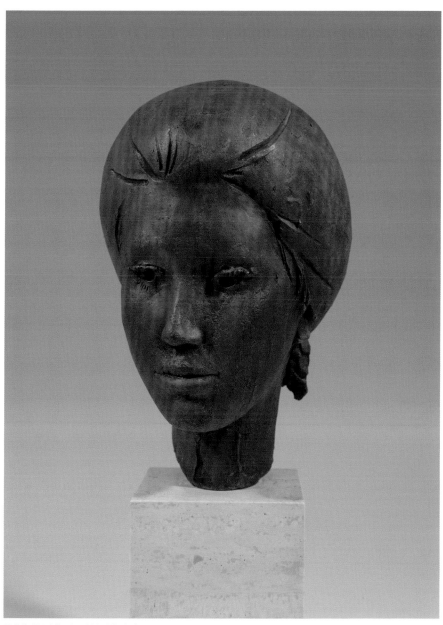

曼茲為長谷川智惠子製作雕塑之成品。
C 婦人像　1979　30×20×23cm　笠間日動美術館

巴布羅‧畢卡索

Pablo Picasso, 1881-1973

1881 出生於西班牙的馬拉加市
1937 製作〈格爾尼卡〉（畢卡索最重要的作品之一）
1939 於紐約現代美術館舉辦大規模的「畢卡索藝術 40 年」
1963 於巴塞隆納創立畢卡索美術館
1973 過世

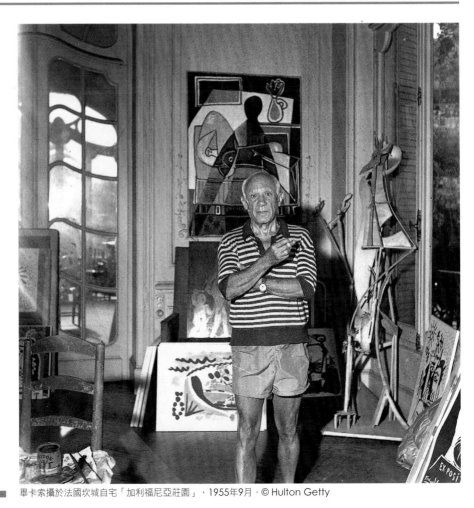

畢卡索攝於法國坎城自宅「加利福尼亞莊園」，1955年9月。© Hulton Getty

1973

年4月8日本世紀最偉大的天才畫家巴布羅‧畢卡索，在法國南部摩吉結束了他激烈的生涯，享年九十一歲。

畢卡索去世的消息以「巨星隕落」的標題一瞬間傳播到全世界，接到巴黎日動畫廊通知的電話時，我莫名地不知所措。

畢卡索怎麼可能會死？雖然知道他已高齡九十一歲，我心中卻有一股奇妙的衝動，頑固地拒絕相信這個噩耗，我好像認為畢卡索會長生不死。我可能把他作品的永續性和活力，與他的實際人生交錯在一起了，又或是因為他其實在生前，就已經是永生不朽的傳奇人物了。

我從未想過會從隨時都能見面的可能，變成永遠無法見面的絕望感，這種無法挽回的苦澀、懊惱，讓我不知該如何反應。

四年後的現在，我對畢卡索的思念慢慢地得到療癒，因為我協助今年秋天在

長谷川智惠子與畢卡索的兒女克勞德、帕洛瑪一起欣賞畢卡索的畫作，攝於1981年

1977年，長谷川智惠子與克勞德‧畢卡索於巴黎相遇之合影　　長谷川智惠子與帕洛瑪‧畢卡索

東京都美術館舉辦的「畢卡索展」。除了幫忙製作那些赫赫有名的作品清單，也從在巴黎認識的畢卡索次男克勞德‧畢卡索口中聽到對父親，巴布羅‧畢卡索的回憶。生動的故事，讓我彷彿遇見生前的畢卡索一般，成了我寶貴的回憶。

沒有人能夠比畢卡索更適合冠上「天才」的殊榮，沒有人比畢卡索更多產而且作品價值居高不下。

畢卡索十歲開始作畫，十四歲進入巴塞隆納的美術學校，十六歲榮獲馬德里美術展的獎項，同年得到皇家學院的入學許可，這樣天才少年時的作品至今仍陳列於巴塞隆納的畢卡索美術館。

畢卡索十九歲初到巴黎，翌年在沃拉爾畫廊舉辦了巴黎最初的個展，這是有名的「藍色時期」的起端，以充滿憂鬱的藍色為基調，描繪著乞丐或娼婦等的孤獨或悲傷。

也是在此一時期，畢卡索在蒙馬特山丘「洗濯船」畫室創作，從此貧乏長屋中近代繪畫的巨匠輩出，可謂是歷史上、命運上的黃金時期。畢卡索在此處結識了阿波里內爾、德朗、勃拉克、盧梭，從「藍色時期」進入「粉紅時期」。名作〈亞維儂的少女〉完成時，畢卡索與勃拉克一起進入「立體時期」。本次的展覽中，這個時期的作品是由俄羅斯的艾米塔吉美術館和普希金美術館借展過來的。

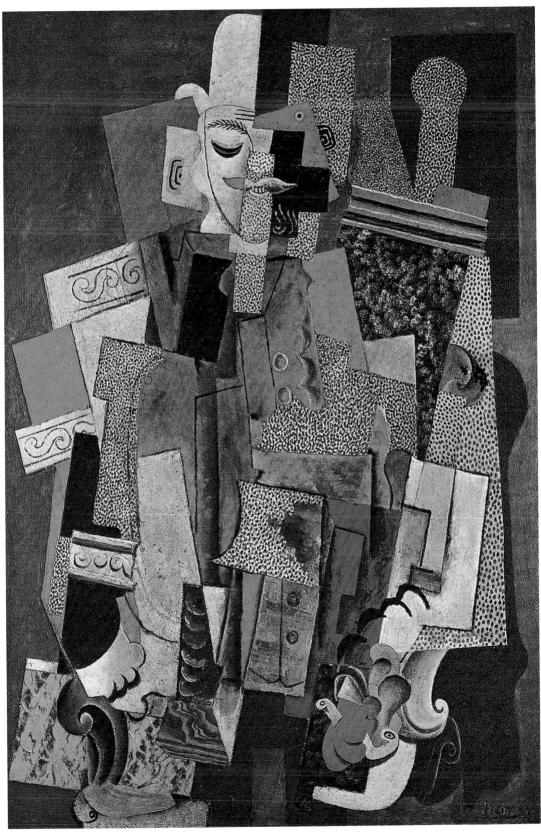

畢卡索　吹笛的男人　1915

　　畢卡索的感情生活也和他的作品一樣劇烈地轉變著。

　　「粉紅時期」至「立體時期」時，畢卡索和費爾南‧奧莉薇同居，1918年正式與三十六歲的歐嘉‧科洛娃結婚，畫風立即變為立體主義和新古典主義並行。1925年到1935年的十年間，畢卡索以美術史上無前例的粗野筆觸，扭曲畫中的人物，創造「超現實主義」的新美感，這時他與歐嘉夫人離婚，改與瑪麗‧德雷莎‧華特同居。1936年西班牙發生內戰時，他支持共和派，成為普拉多美術館館長，製作〈格爾尼卡〉，這時和他住在一起的是朵拉‧瑪爾。

　　1946年，畢卡索與弗朗索瓦‧吉洛同居，翌年克勞德出生，1949年帕洛瑪（女演員）出生，六十五歲再度成為父親的畢卡索，視這對小兄妹為心愛的寶貝，在此之前，他已經有長男保羅和長女瑪雅，但由於克勞德和帕洛瑪是畢卡索晚年得子，其得到的寵愛和前者無法相提並論。畢卡索最後的婚姻在1961年，已屆八十歲高齡的畢卡索，迎娶了現在的遺孀賈桂琳‧洛克。

　　克勞德在巴黎開了攝影工作室，舊的相簿裡有抱著帕洛瑪的畢卡索和克勞德的相片。但不管在哪張照片裡，畢卡索都不像世間的父親那般的邋遢、不修邊幅，雖然不比在工作室裡，但畢卡索的目光總是嚴厲的。我好奇地問克勞德：

　　「他是很嚴厲的父親嗎？」

　　「不會，他會跟我們玩剪紙或塗色遊戲，我畫臉的顏色，父親負責衣服的花色，而且為我們做了很多新發明的玩具。現在回想起來，他應該比其他父親更站在孩子的立場在跟我們玩吧！」

　　「這樣啊！畢卡索會為你們製作玩具，是自己絞盡腦汁發明的，真是太棒了。」

　　「工作中的父親是什麼樣子啊？」

　　「我不太記得，和我們一起住的時候，他在距離一公里的地方有個工作室，因為是正值戰爭期間，他當時正在製作以和平為主題的大型作品，我有時候會跟著來訪的客人一起到工作室去，每次都已經有其他客人在工作室了。至少我父親

畢卡索為孩子做玩具　1953年

不會討厭和人相處，他善於傾聽，只要靠近我父親的人都能暢快地分享自己的事情，其中還有太開心而跳起舞來的客人，讓我嚇了一下。我父親可能邊聽別人的話邊收集世間的趨勢吧！他還和史達林是朋友，常有共產黨圈裡的報紙送過來。」

「他有什麼收藏嗎？」

「雖然沒有刻意地收藏什麼，但還是有很多非洲或哥倫比亞的好東西，總有

人拿很多東西過來，結果就自然地聚集起來了。我到現在還收藏有賈利‧古柏拿來的帽子。」

「居家的父親是怎麼樣的爸爸？」

「某個星期六下午，父親忽然說要到位於聖德羅佩的朋友家。我們家要出門沒有那麼簡單，大家匆忙地換衣服，把小狗和青蛙裝到車上，好不容易出發了，卻又說『我們去坎城吃飯吧！』。好不容易坐在餐廳的餐桌前，等候著我們的不只有佳餚而已，我們這群小孩子為了青蛙的午餐，流了一身汗，只為捉蒼蠅，等到飯後，又說：『我們進城觀光後再到聖德羅佩吧！』他總是想到什麼就做什麼。跟著父親團團轉的我們像是流浪漢一樣，到了目的地已經是半夜四點鐘了。我父親永遠是自由自在地生活著。」

「您提到青蛙，除此之外還有其他寵物嗎？」

「是的，三隻狗，八十隻鴿子，家裡還養著山羊。常常在二樓叫著，很吵。他很喜歡動物，我們坐在車子後座，常常要跟青蛙或狗或山羊一起擠。他有很孩子氣的一面。」

「怎麼說？」

「有時明明只是在自己家裡跟家人晚餐，卻要換上燕尾服、戴上白手套，……」

「聽起來很有趣。」

「當我們住在叫做羅聖布魯克的畫商樓上時，父親會把完成的作品吊在籠子裡，並大叫說：『這幅畫能和雷諾瓦的作品交換嗎？』這時樓下就會傳來『不行，還要一張！』的回覆，其實他是有電梯和電話可用的」。

「他凡事很會計畫嗎？」

「金錢的計算很差，但基本上對金錢還是很有概念的。比較奇怪的是他帶錢的方式。」

「怎麼說？」

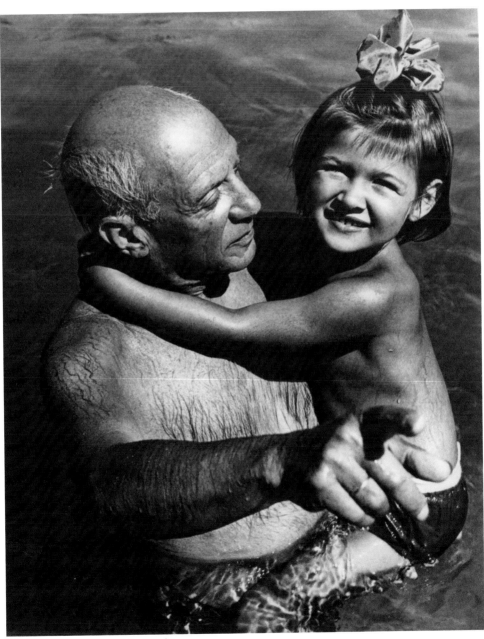

畢卡索與女兒帕洛瑪在海邊戲水　1954年

「他會在皮包裡塞很多錢，然後不知道帶到哪裡去了。」

「不存到銀行嗎？」

「會存銀行，但不會想要放到定存裡增加利息。他好像不太相信銀行吧！」

「那皮包有沒有被偷過或忘在哪裡過？」

「沒有。雖然他不太知道要怎麼用錢，但發生過這種事，我說『我想去看電影，給我一些錢。』結果他給了我五百法郎的紙幣（台幣約八千多元），嚇了我一跳，說：『這樣不行啦』，他卻說：『你以為你是洛克菲勒的兒子啊！』。他不知道去看電影五百法郎太多，卻把可以高額賣出的版畫便宜地給畫商。他不會為了自己花錢，他對穿的、吃的毫不關心，對太太的奢侈卻很大方。所以樓上的住家很豪華，樓下的工作室卻很樸素又雜亂。」

「他經常很有精力地創作，有沒有什麼特別的養生法？」

「沒有，沒有做什麼特別的保養。應該是把繪畫搬來搬去到處走動而已，工作就是他的養生法。他是個不管日夜都在工作的人。」

「有教過你畫畫嗎？」

「沒有。我開始上學後在學校圖畫課上畫畫，還簽上馬諦斯的名字。回家後父親看到了，很不高興地問：『為什麼是馬諦斯？』」

「那時期我父親經常帶我到馬諦斯家，對小孩而言，馬諦斯家很漂亮，我很羨慕。我告訴他這些事的時候，父親還聳了聳肩，略感不好意思。」

「父親雖然過世了，但留給我們很多愉快的回憶。我也很開心不管到世界上什麼地方，都可以看到父親的作品。我很期待今年秋天的東京，對我父親來說這些展覽都是一大手筆，希望可以成功。」

「謝謝，我們東京見。」

天才畢卡索果然天衣無縫，透過克勞德的回憶，我重新對畢卡索的容顏，感到莫大的尊敬和親切。

（1977年3月於巴黎訪問）

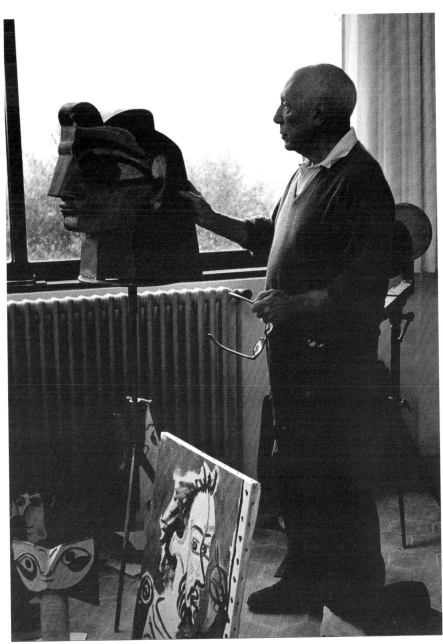

畢卡索與其雕塑與繪畫作品合影

Paul Delvaux, 1897-1994

德爾沃站在他的畫作前最後加筆描繪

美 麗又豐滿的女性。

〈西里儂代的廢墟〉（圖見下頁）以月光下的小道或羅馬宮殿為背景，美麗又性感的裸女們站在好像可以實際碰觸到的世界裡，包覆著白色軀體的光線，不如太陽的強烈，並不是正午的日光，而更像傍晚、夜晚或是清晨般微弱卻依稀存在的光源；那色調也偏向夜間森林般的黑色或深藍色，卻又帶著乾枯銳利的明亮。

德爾沃的女主角們都擁有豐滿的胸部、美麗的軀體線條、愛神般的官能感，尤其當骷髏骨架侵入她們的世界時，這種妖豔的官能美更是達到了極點。骷髏骨架們不代表死者，是以「人體的支架」身分出場。

裸女們奇妙的肉體美甚至具有攻擊性，神祕又隱藏著羞於展露的恥毛，孤獨慾望的饗宴，在停車場目送夜間列車離開的女人，每個人都釋放著官能的美感，只有眼睛像黑色玻璃珠般地沒有表情。應該不是沒有表情，而是那睜得大大的眼

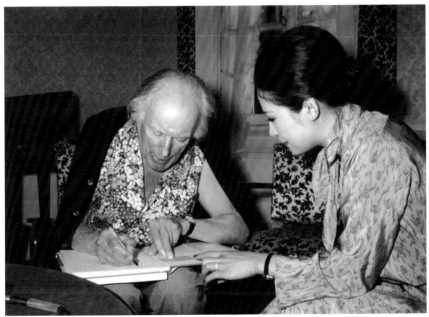

長谷川智惠子於巴黎和德爾沃進行訪談，地點在德爾沃固定住宿的旅館

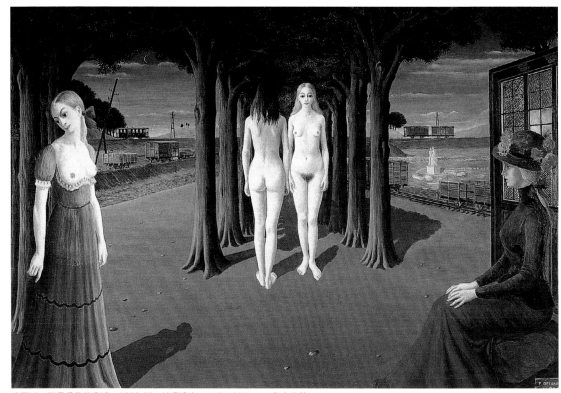

德爾沃　西里農代的廢墟　1972-73　油彩畫布　140×220cm　私人收藏

睛，不可思議地表達了一種並存的喜悅與孤獨。

　　我從來未見過如此洋溢著故事性的作品，一幅畫中蘊藏著無數寓意，但是德
爾沃卻說：

　　「我對繪畫中暗示的故事完全沒有興趣，我的問題只有如何在繪畫上固定形
象而已。」

　　我們看得出來，德爾沃在這方面深深受到基里柯的影響，那是屬於德爾沃的
獨特世界，與超現實主義無關。

我會想到比利時拜訪德爾沃，並不是因為想要肯定他在美術史上的地位，或是由美術史論的角度重組他的功績那般艱難的任務。我只是想弄清楚官能美女沉默的意義，以及一窺黑玻璃珠眼珠深處的好奇心而已。德爾沃說：

「那我們就到巴黎碰面吧！」

其實我比較想到他位於比利時的工作室，遺憾的是無法反駁高齡八十歲的巨匠所提出的建議。德爾沃指定的飯店是位於後方的古老小旅館，一處很擁擠的地方。他跟米羅一樣，是從年輕時就固定住宿於一個小旅館，即使賺了錢，得到崇高地位，老飯店依然是他們精神上的歸宿。

初次見面的德爾沃，在無袖襯衫上披著毛衣，就像畫冊或目錄的封面照片裡的穿著。銀髮加上藍眼睛，端正的相貌，一點看不出他作品裡所隱藏的灰暗面或是

長谷川智惠子與
德爾沃夫婦，攝
於1977年巴黎

諷刺的態度。對初次見面的我，給了很溫和的空間，這也是巨匠的人格特性吧！

「我沒想到能在巴黎見到您。」

「對妳來說不是比利時的工作室比較適合？」

「是的，我很嚮往充滿大師畫筆或顏料味道的工作室，可是您信裡提到『趁這個機會』……。」

「我今天是因為被指名為法國學院榮譽委員的頒獎儀式而來的。」

「恭喜您了，我很榮幸能在這個好日子裡見到您。」

德爾沃夫人是個子很高的女性。

「我雖然在旁邊，但是不用在意我，你們隨便聊。」

「謝謝，那我們進入主題。看了大師的畫作，女性的眼睛讓人印象深刻，我覺得那眼睛像玻璃珠一樣，很清澈卻又無表情，是非常真實又官能化的女性，卻又感到她那種非現實的存在，是因為眼睛的關係嗎？」

「是的，如妳所說般的，我最重視她們的眼睛，要表達臉的時候，視線是非常重要的，所以我讓她們的眼睛都帶著銳利的神情。」

「因為她們的眼睛，每一位女性好像都擁有自己沉默的世界。」

「有可能，但我在畫她們眼睛的時候，並未有意識地去表現沉默。」

「從表情看來，骷顱骨架比女性更為生動。」

「很高興聽你這麼說，人們都認為骷顱骨架是死的象徵，相反地，骷顱骨架對我而言卻是活著的根本。當我們把它視為一個物體時，骷顱骨架才會富有豐富的表情。」

德爾沃的骷顱骨架，讓我聯想到法國詩人波德萊爾的詩裡面：「人類的愛在骷顱頭上笑著」的一節，生與死的接觸點，生與死的共存，恰似人類的愛與孤獨的強烈對比。

「您有模特兒嗎？」

「常用同樣的模特兒，讓她擺很多姿勢，確定自己的造型、構造有沒有出錯。不管畫了幾年這還是很重要的，因為使用模特兒可以掌握到想像無法得到的

保羅・德爾沃，攝於1977年巴黎

構圖和顏色的表現。有時候會任意地做自己的解釋或替換，結果無法自創構圖，因為構圖是存在於自然界而無法自創的。」

「何謂理想中的女性？」

「應該說是能把對象想得多理想吧？所以，可以說理想的女性其實不存在，或是說很多都是理想中的女性吧。問題在於對『理想』兩個字給於如何的角色。」

「理想的女性不能穿衣服，必須是裸體的理由是什麼？」

「裸體沒有時代之分，穿上衣服後，不管怎樣都會被時代或主題所侷限。裸體具有永遠性。」

「永遠的裸體大都站在黑暗中。」

「是的，我大多都在黑夜時分創作，夜晚富有神祕性，臉部或是事物的價值會顯現出來。但是我創作的夜晚都是想像中的夜晚，真正的夜晚是一片漆黑的。我的夜晚都比白天還要看得更清楚。」

「為了看得清楚的夜晚，才大量使用黑色和深藍色的嗎？」

「的確黑色和深藍色是我喜歡的顏色,我覺得黑色和深藍色的和諧,能醞釀出如深海般太陽光照射不到的那種冰冷的印象。就像某個陶器上的美女的世界,甚至可以感受到時間停止的古代世界。那確實是我喜歡的顏色。」

我被德爾沃的回答感動了。

還有其他畫家能這麼確切的表達自己的世界嗎?其中具有世紀末的頹廢氣息,但又不是文化要面臨崩壞前過熟的那一刻,我好像看到了沉默美女的眼睛深處了。

「作品中也常看到車站,這是出發呢?還是終點?」

「我從小就對車站很感興趣,最初畫車站是在1922年,當時得到許可,整天在車站內坐著不停地畫,不是畫車站本身,而是想從其中看出一些端倪來,尤其是車站的神祕感……。」

德爾沃也畫停車場,德爾沃的停車站遠比基里柯的更有哀傷感,在不可思議的氣氛中,溫柔和孤獨並存著。對德爾沃而言,車站是不時有相見和離別的戲碼上演,是最具人性的場所。

「談談您對旅行的想法。」

「我不同意為了想像力而要常旅行的看法,盧梭酷愛的熱帶林相,其實他生平一次也沒有去過,這樣說不定反而印象比較深刻。旅行是好事,但是畫家也不能旅行過度。」

「現在最開心的時間是?」

「專心畫著畫或是素描的時間,畫家不管到幾歲,能在工作室創作就是最幸福的事了。」

「您與夫人何時結的婚?」

「1928年,你出生前很久的事了。」

「哇!馬上要迎接金婚儀式了!夫人,大師有沒有什麼養生祕方?」

「除了蝦、蟹、香檳不會出現在我們家的餐桌外,並沒有什麼特別的方法。」

還有每天兩個人一起散步一個小時，其它時間都躲在工作室裡。」

　「現在大師穿著的襯衫，還是特別訂製的嗎？」

　「啊，都是我自己做的，我先生喜歡這個風格。」

　他們真是一對感情很好的夫妻。

　德爾沃的世界維持著一貫的風格，就像美麗的裸女以黑色和深藍色為背景，永遠華麗而孤獨地活下去。

（1977年6月於巴黎訪問）

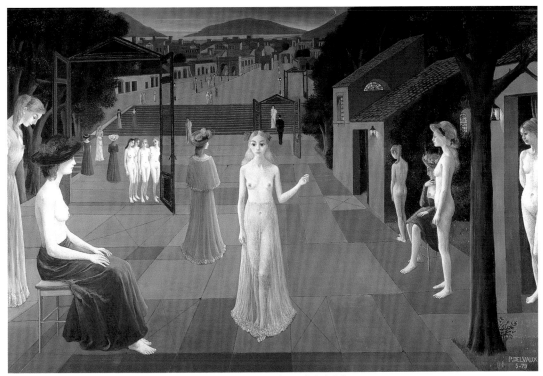

德爾沃　通往羅馬之路　1979　油彩畫布　160×240cm　保羅·德爾沃基金會收藏

法蘭西斯·培根

1909 出生於愛爾蘭都柏林
1954 代表英國參加威尼斯雙年展
1962 於泰德美術館舉辦首次回顧展
1992 過世

Francis Bacon, 1909-1992

法蘭西斯·培根

法蘭西斯‧培根是愛爾蘭出身的藝術家，對我而言他是令人畏懼的存在。

今年春天在巴黎塞納河畔的咖啡廳，看到培根的近作展，每一件作品都令我毛骨悚然。歪曲的面孔和身體，慘白的牙齒，每個表情都尖銳地表現出毫無保留的人類的苦惱、悲傷、孤獨。這位畫家為什麼住在這麼異樣扭曲的世界？說到他，一種不寒而慄的感覺隨之襲來。

法蘭西斯‧培根1909年生於愛爾蘭的都柏林，父親是馬匹訓練師，往上追溯可以查到其祖先和17世紀著名哲學家法蘭西斯‧培根有血緣關係。少年時期的培根幾乎不愛唸書，也完全不知道繪畫的世界。喜歡到處亂跑，十五、六歲以後是混跡德國和法國的流浪者。二十歲左右，他開始在倫敦從事家具和室內裝潢的設計工作，慢慢地受到矚目。同一時期培根開始畫起油畫，從未在美術學校學

長谷川智惠子與培根在德馬哥咖啡廳裡進行採訪

習繪畫基礎，也沒有拜師學藝。第一次發表作品是在他二十四歲的時候，當時他以耶穌的磔刑為主題，在倫敦的畫廊舉辦個展。其後直到1944年發表〈為了十字架下的人物的三個習作〉之前，幾乎沒有發表任何作品。

這位忽然出現的畫家，完全沒有參加過任何抽象或超現實主義等的繪畫運動，因此經常遭到孤立，其才華也沒有機會被發掘或傳播。直到1964年被選為威尼斯雙年展的英國代表時，培根才受到藝壇矚目。最近十年間他在泰德畫廊（1962）、紐約（1968）、巴黎大皇宮（1971）、蘇黎世（1974）、馬賽（1976）等地舉辦了大型展覽，現在已經是代表英國的巨匠了。

我打開在近作展買到的畫冊，一翻頁，我嚇了一大跳，竟然跨頁展示著培根亂七八糟的工作室。我早已習慣藝術家雜亂的工作室，有時雜亂比整理得乾乾淨淨的更令人感到放鬆。但是培根的工作室不是雜亂而已，是已經達到遭到某種破壞，散發著令人畏懼的狂野的程度。可能用「鬼氣逼人」更能正確地表達這種狀態，加上早有培根成年沉浸在酒精中的傳聞，讓我更想一窺本尊。

在電話另一端傳來培根的聲音：

「早上或下午都可以啊！但是早上還沒有酒精進來頭腦比較清醒，早上可能好一點吧？」

比想像中更活潑的聲音。

當天巴黎下著雨，約好在聖日爾曼德佩區角落的德馬哥咖啡廳見面，培根準時出現。深綠色的雨衣加上深藍色圍巾，樸素的打扮成功地融入這個藝術家和年輕人聚集的場所，一點都不突兀。淺藍色的眼珠很溫柔，沉浸於酒精應該只是傳聞吧！還是像他說的一樣，早上還沒開始喝酒，完全感受不到作品給人的強烈印象或是驚嚇我的工作室景象。眼前是一位沉穩且有禮貌的英國紳士。

「雨天還讓你跑一趟，謝謝！」

「讓你久等了。」

「不會，可是如果可以的話，我比較想跟你約在你的工作室見面。」

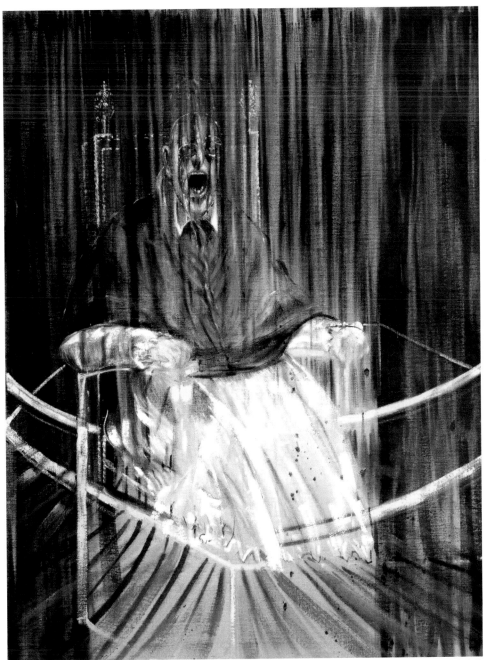

培根 根據維拉斯蓋茲之教皇英諾森西奧十世的習作 1953 油彩畫布 153×118cm 科芬藝術信託修士藝術中心藏

「那裡沒有可以談話的地方。」

培根的作品多有人物和動物，變形的人物帶有活生生的現實感。他好像對美麗的花卉和女人沒有興趣。

「春天看到你的個展，很棒，幾乎是肖像畫和人物畫。想請問您對肖像畫的看法？」

「我會想像可以觸碰到自己的感性的，或是感到激動的事物。不是我特別想畫肖像，我是為了表現我必須發抒的某個主題，結果就是肖像畫。人是存在的，我想直視其生命感。」

「您會用模特兒嗎？」

「我只畫我認識的人。而且與其用真人，我更喜歡用肖像照片。」

「為什麼？」

「與其讓那個人身處於我的工作室，記憶和照片對我而言比較自在，我可以做我自己的詮釋。但是至今我還是無法掌握讓我感到激動的事物，和讓他人感興趣之間的衡量，真的很神奇。」

從很早以前，照片和培根的作品之間就有決定性的關聯。「教皇」系列中的某作品是就是依照電影《波坦金戰艦》中哭喊著的護士的靜態照片為素材，從被記錄下來的照片中挖掘其本質。這麼一來我們就看不到照片，而是展現出培根有動感的獨特想像世界。

「你的肖像畫似乎是動態的，繪畫前有任何影像概念嗎？」

「沒有，我只是憑感覺很隨機地將顏料揮灑在畫布上，是一種超越具象描繪的創作過程。」

「從1951年開始畫的教皇主題，具有任何宗教意義嗎？」

「和宗教毫無關係，是對維拉斯蓋茲所畫的教皇的一種執著，那是我至今看過最美的肖像畫。我沒有看過教皇本人，我是看著照片創作的。我想創作我自己的教皇，結果並不成功，可能因為維拉斯蓋茲創作的教皇已經是很完美了吧！」

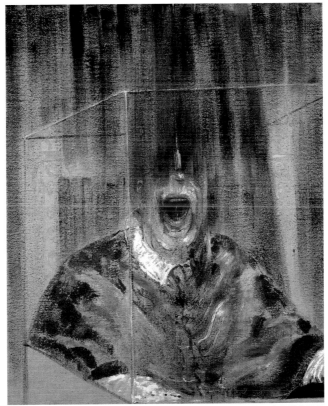

培根　頭像六（教皇系列）　1949　油彩畫布　93×77cm　倫敦大英博物館藏

「作品中常處以磔刑喔！」

「作為包括人類感情或行動的部分，這是方便的主題。正中央的耶穌看起來更崇高地被孤立起來，我試圖改變他的高度。」

「不管是教皇還是耶穌，你的作品中帶有濃厚的悲觀主義的影子？」

「我不特別想畫恐怖的事物，磔刑在弱肉強食的世界裡也不會特別恐怖吧！可能因為模特兒多是沒有安全感或神經質的人，才給人那樣的感覺。我經常都想直接地活生生地表達事物，大家會感受到畏懼的情緒。人類是否傾向於不喜歡把事物稱為事實的過程，我盡量都想畫成『微笑』」。

「不管是人物或是動物，嘴型都是您作畫的重點。」

「就像莫內描繪『夕陽』一般，我想強調嘴部的亮度與光澤。執著於嘴巴的形狀、牙齒的形狀，我準備了很多資料，對於嘴巴的構造我還沒有畫夠呢。」

「您喜歡畫兩張或三張的聯作，具有什麼意義嗎？」

「我首先喜歡那種形狀，而且有時候一張畫面只有一個影像，有無法完全澈底表達的情況。我是一張一張地畫，而不是三張一起畫的，每一張畫中的框線也很重要。」

「你這麼一說，真的有看到框線隔離出來的空間呢。」

「那是為了要表現人物被空間框限住的狹隘感，一種人物被凝結的感覺。」

「您對抽象畫有什麼看法？」

「抽象畫沒有報導性質，僅賴於畫家個人的審美觀和某種感覺而已。沒有緊繃感，感覺有點弱，很難傳達強烈的感情。但是，因為很弱，所以有缺口，也容易流行。不過要評價一幅畫應該要等一百年。」

培根說，至今的具像繪畫在記錄某些事物的功能已將被照片取代了，正面對著必須往下探索更深入的根本的困難處境。

今年在巴黎的個展有個「在廁所的男人」系列畫，培根說那是以他的朋友在廁所自殺為景象的創作，肉店的圖樣則是血的顏色。

「繪畫的魄力，不是你想表達就會有的，而是自然地從內面滲透出來的，我只是表達讓我興奮的事物而已。」

對於看透人類真實面的畫家來說，現實可能是經常伴隨著不愉快的存在吧！

在採訪之初，培根說：

「現在不是莎士比亞悲劇的時代，我自己感到十分的幸福。我儘量想畫微笑！」他又說：

「結果，現代藝術說不定只是人類想要轉換心情的遊戲而已。」

一瞬間，我好像又再次回到站在他作品前，被雜亂的工作室所散發的靈氣給包圍著的那一刻，身子不由地打了寒顫。果真是令人畏懼的藝術家。順帶一提，他真的沒有一張作品是酒後完成的。」

（1977年9月於巴黎訪問）

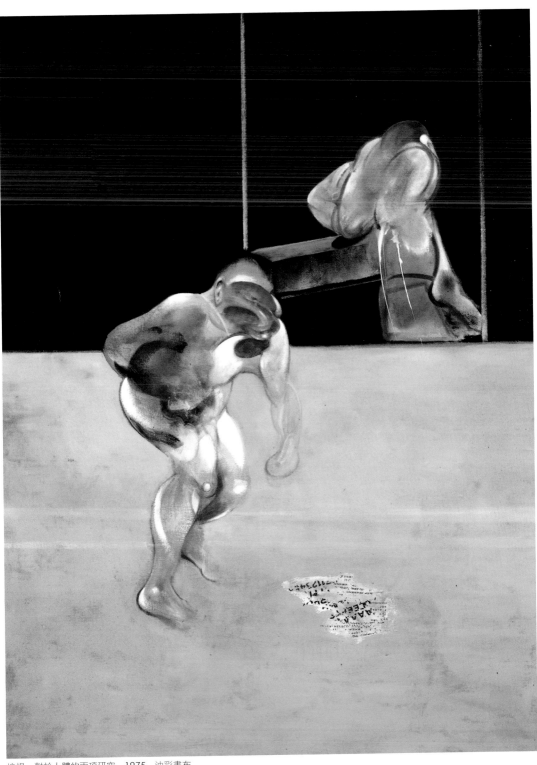

培根　對於人體的兩項研究　1975　油彩畫布

馬克‧夏卡爾

1887 出生於白俄羅斯共和國維台普斯克

1910 前往巴黎，就讀大茅屋藝術學院

1914 歸國，1923 年再度前往巴黎

1941 於第二次世界大戰中前往美國

1948 於第 24 屆威尼斯雙年展版畫部門獲得一等獎

1973 於尼斯創設夏卡爾美術館

1985 過世

Marc Chagall, 1887 - 1985

夏卡爾，攝於1955年3月。© Hulton Getty

馬克·夏卡爾今年九十一歲了。

聽說他已經不見任何人，更不用說任何採訪了。雖然高齡情有可原，但是我還是厚著臉皮提出對夏卡爾採訪的申請。至今美術史學者或媒體記者對夏卡爾的藝術已經道盡了其精髓，我根本沒有任何可以添加的餘地，可是我想瞭解夏卡爾的近況，哪怕是很短暫的時間，我想要擁有和大師面對面相處的時光。沒想到居然得到夏卡爾的回覆：

「只是見個面的時間，應該可以。」

能夠和大師見面說句：「夏卡爾先生，您好嗎？」

我滿懷雀躍的心情，搭上飛往歐洲的飛機。蔚藍海岸的夏天光線很刺眼，海水閃爍著神祕的藍色。雷諾瓦、波納爾、馬諦斯和畢卡索都著迷於這種地中海的光線。現在夏卡爾在一樣的光芒下，安靜地度過他的餘生。

1978年，左起：長谷川智惠子、娃娃夫人、夏卡爾與友人訪談時的留影

　　從尼斯的機場前往坎城的途中，在海岸線的半路上往山裡的方向回頭，漸漸地上坡後，有一個被古舊的城堡包圍的小村落：聖保羅德旺斯，氣氛很像馬德里近郊的托萊多的街道，再三分鐘的車程就看到夏卡爾的城堡了。

　　木門上掛著「內有惡犬」的警告牌，四周卻很安靜。進門後還看不到建築物，車子穿過長滿雜樹林的坡道後，終於看到建築物了，當我們想停車的時候，猛犬忽然出現了，但牠看起來年紀很大了，只是站著盯著我們看，完全沒叫就沉著地回頭，消失在我們視野中了。

　　夏卡爾的城堡不是想像中的豪華城堡，而是被綠樹包圍，樸素的南法風格的城堡。管家帶領我們進屋後，呈現在眼前的是一大片白色牆壁，地板是磚塊鋪成的。玄關兩側有架子，擺飾著夏卡爾的陶器和彩繪盤子，其中也有像是出土的古代水壺，古代和現代毫無衝突感地共存在一起。從這些自然優雅的擺設陳列中，我仿佛看到夏卡爾身為大師的尊嚴。

　　十五坪左右的客廳，放置著舒服的沙發和椅子，牆壁上掛著五張夏卡爾大型作品。〈戀人們與鳥〉的背景中有艾菲爾鐵塔，愉悅的馬車的畫像則是畫著可愛的驢。

　　窗外有大片的綠色草皮，開著紅色的秋海棠的花朵，夏卡爾也深愛著這個景色吧？空氣的顏色和風的聲音也是夏卡爾的所愛吧？這裡就是夏卡爾歷經千辛萬苦的逃亡生涯後，晚年選擇的永居之地。

　　「長谷川女士，歡迎妳遠道而來。」

　　米色的毛衣配上綠色長褲非常適合夏卡爾，年輕的氣息很難想像這是明天迎接九十一歲生日的人，看起來頂多七十歲左右。夏卡爾沒有世界級藝術家華麗的氣勢，反而像是個溫柔的隱居者。

　　「夏卡爾先生，日本有很多您的粉絲，我身為其中之一員，能夠見到您，真的是我的榮幸，能夠見到您，我真的很開心。」

　　「妳這樣說我很不好意思……。」

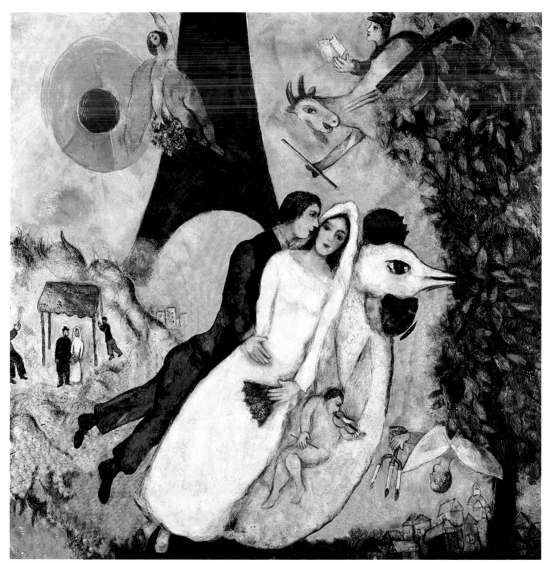

夏卡爾　戀人們與鳥　1938-1939　油彩畫布　150×136cm　巴黎龐畢度中心藏

「⋯⋯。」

「我不是大家口中說的那麼厲害，我只是一個會畫畫的平凡人而已。」

夏卡爾看起來真的很靦腆，兩、三次不斷重複「會畫畫的平凡人」，讓我很吃驚。我至今已經好幾次採訪過被尊稱為世界級巨匠的藝術家，初次相遇的對話，卻從來沒有一次是這樣開場的。握手的時候，夏卡爾柔和的笑容中，散發著銳利的眼光。他在很久以前的採訪中曾提到「我是庶民」，強調他是「會畫畫的平凡人」，或許這便是表達夏卡爾人生姿態的最佳註腳吧。

他的作品中沒有英雄出場，在他自己的生涯中，也不曾屬於控制者或特權階級的一方。一生貫徹他是平凡的庶民的立場。雖然只是閃過一下，但那震懾我的眼神中究竟透露著什麼呢？那是夏卡爾的熱情，到了他這個年齡還尚未枯竭的創作祕密，都存在於藝術家的眼光之中。

我對之前認為夏卡爾現在極度地排斥媒體採訪的理由，是不想把肉體的衰老公諸於世的想法感到慚愧，因為絕非如此。他還是很健康，是周圍了解他的人希望他剩餘的時間能專心在他喜愛的創作上，而夏卡爾本身對繪畫的熱情，也讓他毅然割捨掉所有世俗的時間。在這意義上，我也是入侵者，可要珍惜這得來不易的寶貴時間。

「歡迎妳遠道而來。」

白髮又氣質高尚的娃娃夫人，身穿著合適且有品味的洋裝。他們1952年結婚，是夏卡爾第二任夫人，本名叫做范倫汀娜‧布羅德斯基，生於俄羅斯。經常在夏卡爾作品中出現的是蓓拉‧羅森費爾德，是夏卡爾的第一任夫人，共同經歷苦難的她，在1941年病死之後，經過八年，夏卡爾才和娃娃夫人結婚。

「雖然早了一天，我還是帶來花束，希望在您明天的生日，能放在您餐桌的角落。」

夫妻倆開心地將我在尼斯買的花束接過去。

「謝謝，好美的玫瑰花，讓我好想趕快畫它。」

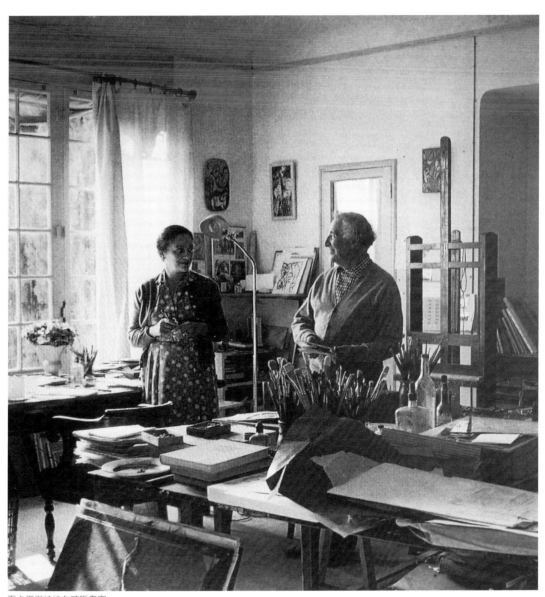

夏卡爾與娃娃在旺斯畫室

夏卡爾　雅各與天使之格鬥　1922-1923　油彩畫布
99.5×180cm　巴黎龐畢度中心藏

夏卡爾以活潑的表情看著玫瑰，聞它的香味，我還害怕他會不會真的直接到工作室去了。

「前年在日本的個展還成功嗎？評價如何？」

「是的，很棒的展覽，美中不足的是沒有大師您的蒞臨。您最近已經很少旅行了嗎？」

「不會啊！我常旅行。最近在羅浮宮舉辦的十年回顧展剛結束，現在巡展到佛羅倫斯的畢蒂宮。我搭車參加了開幕式，待了五天才剛回來而已。日本展覽的時候剛好時間不湊巧，而無法成行。只要有機會，我還是想到日本的。」

「隨時歡迎。您會去蘇聯嗎？」

「1973年曾受到文化部長福路瓦茲女士的邀請，回去蘇聯一趟了。」

「應該很懷念吧，到了您故鄉的維台普斯克了嗎？」

「去看我的兩個好久不見的妹妹了，很想去維台普斯克的村子走走，大家擔心我會太累，叫我妹妹到聖彼得堡來。」

馬克‧夏卡爾是出生於俄羅斯的猶太後裔，因此在革命與內戰中一生顛沛流流離，目前入了法國籍。對夏卡爾而言繪畫就是戰爭、是宗教、是活著的證明。

1887年7月7日馬克‧夏卡爾生於俄羅斯的維台普斯克，是兄弟十人中的長男。他父親在魚倉庫工作，是安分的猶太家族。少年時代夏卡爾已經顯露出他對幾何學和素描的才能，十九歲開始參加繪畫教室，第二年進入美術學校，正式學習繪畫，這時已經必須遵從猶太人特別被限制的居住許可。1908年和里昂‧巴克斯特學習，初次受到法國印象派的衝擊。1910年他接受任職國會議員的朋友維那維爾的援助，前往巴黎，在這裡結交好友莫迪利亞尼、蘇丁、勒澤等，他仰

賴阿波里內爾的大力相助，才在柏林舉辦第一次個展。其後，在俄羅斯遇到第一次世界大戰和十月革命，在第二次大戰時更從歐洲遠渡到美國。然而即便置身於動亂中，夏卡爾還是繼續作畫。

「您也到過以色列？」

「那裡不管去幾次都是好地方，去年是為了接受勳章而停留了一個禮拜。」

猶太裔的夏卡爾的血液中，還是流淌著濃濃的希伯來傳統。雖然1950年後有很多以聖經為主題的作品，但是從年輕時候起，對夏卡爾而言，聖經並非宗教，而是某種有著更深淵源的根本信念，他也以復活和建設神祇國度的觀念為基礎，透過繪畫傳達愛與和平的訊息。

1967年，夏卡爾將以聖經為主題的十七幅油畫，和1930年之後三十九件

夏卡爾　牲口販子　1922-1923　油彩畫布　99.5×180cm　巴黎龐畢度中心藏

水粉畫和版畫作品捐給了法國國立美術館。1973年在尼斯的小山丘上設立「馬克‧夏卡爾之聖經訊息美術館」，以同樣概念開始的還有1956年以後畫的馬戲團。宗教與馬戲團，讓人聯想到盧奧的作品，馬戲團藝人身處於滿場觀眾的中心，在緊繃的氣氛下自在地表演，由此可以一探夏卡爾藝術方向的端倪。

夏卡爾富有幻想又自由的空間充滿了愛，情人們在空中依偎著，小鳥化身為人類，小提琴手在屋頂彈奏，花束鮮豔地在空中飛舞。情人身後的風景也從故鄉的維台普斯克到巴黎的艾菲爾鐵塔，塞納河在他的作品中不斷重複地出現。布滿美麗色彩的夢中世界，在這裡有超越理論的精神世界。夏卡爾從前說過：

「若法國是講求用腦袋思考的國家，我則比較接近日本，一切都是關於靈魂和心靈。」他高度評價日本從精神、風土中衍生的藝術，身為猶太人、生於俄羅斯鄉下的夏卡爾，發言總是發人深省。

「您有很多以愛為主題的作品，簡單地看，應該如何理解？」

「所有都是出發於人類的心靈，心靈和現實的人類生活就是愛的所有，沒有什麼深奧的理由。」

「您每天花多少時間工作？」

「年輕時候連晚上都在畫畫，現在只有白天畫了。早上散步三十分鐘左右，從9點鐘畫到傍晚。兩年前開始晚上早早入寢了。」

「飲食上有什麼喜歡的食物嗎？」

「年輕時候很窮，沒什麼可以吃的。現在也和年輕時候一樣，喜歡簡單的食物，喝一點葡萄酒，吃一點輕食。其他煙酒不沾。」

「都是因為您很健康，才能成就了這麼多好作品。巴黎歌劇院的天花板很壯觀。」

「您看過了嗎？那是1963年受馬爾柔之托完成的，我和他已經有五十年以上的交情了。他懂得欣賞戴高樂的畫。」

「您也有很多彩繪玻璃的作品。」

　　「最近終於完成了英國基徹斯特寺院和德國麥因茲寺院的彩繪玻璃作品,有
機會的話妳也去看看。」

　　「是的,我一定會去。」

　　「我很高興能遇見來自我最喜歡的日本的嘉賓,很遺憾我必須回去工作了,
我要告辭了。你可以跟我太太慢慢聊。」

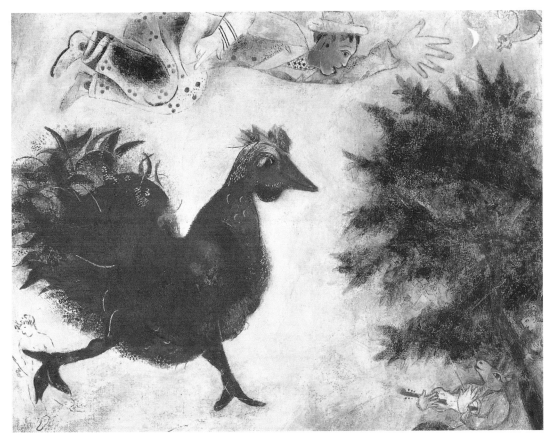

夏卡爾　紅色公雞　1940　私人藏

「謝謝您。」

「因為我是平凡的男人，不會說什麼好聽的話。」

「離開前，您能說一句話送給日本的年輕人嗎？」

夏卡爾伸展雙手，他說：

「那麼，長谷川女士，向日本的朋友傳達我的愛吧！」

他帶著溫柔的笑容，馬上離開回到他的工作室去了。

雖然訪問開始就說好是「一會兒的時間」，但當他真的離開時還是覺得很不捨。對話之間，夏卡爾的表情富於變化，時而調皮地開玩笑，無論開心的表情和驚訝的表情，都像是天真無邪的孩子一樣。

「要不要到外面走走，有日本朋友送我們的櫻花樹，春天開的花很美麗。」

跟著娃娃夫人到外面陽台上，陽台上有高約五公尺的瓷磚馬賽克的作品，以看似太陽又像花朵的的花為中心的作品，是充滿了夢幻的世界。

「您一定很喜歡這個城堡！」

「是的，非常。我老公也很喜歡巴黎。他說他在巴黎和自己的畫相遇了，但是為了健康，還是留在南法比較理想，他中意這裡的光線。」

「我會祈禱大師永保健康，並持續做出好作品。」

「妳一定要再來喔！謝謝妳的玫瑰。」

夏卡爾夫人和她高齡十二歲的老犬一起送我們出城堡，明天就迎接九十一歲生日的世界級巨匠夏卡爾，他兩、三次強調重複地說：「我只是會畫畫的平凡人」，這句話一直在我腦海中縈繞著。

在畢卡索去世後，更希望他能夠長壽。

（1978年7月於聖保羅德旺斯訪問）

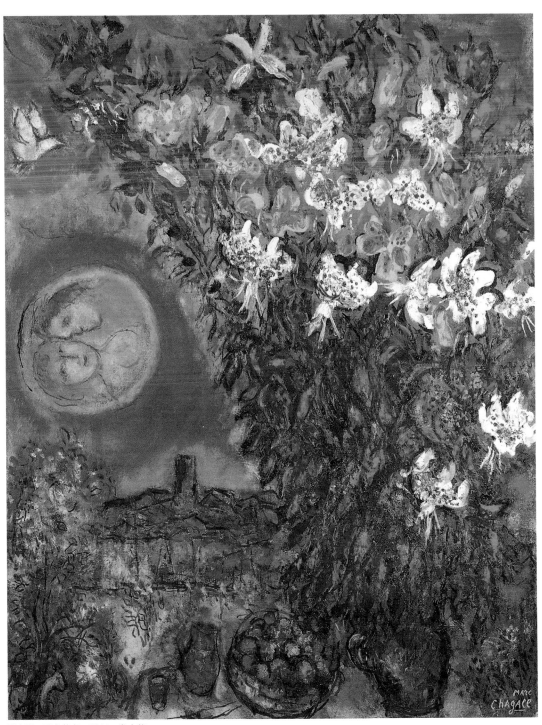

夏卡爾　百合花束　1966　私人藏

亨利‧馬諦斯

1869 出生於法國北部勒卡托康布雷西
1895 受到居斯塔夫‧摩洛賞識，並於美術學院的摩洛教室學習
1903 創設秋季沙龍，每年都會參展
1927 參加匹茲堡卡內基國際展，首度榮獲繪畫獎
1952 創設馬諦斯美術館
1954 於尼斯過世

Henri Matisse, 1869-1954

馬諦斯攝於1951年

任何一個時代的天才或巨匠，到頭來也是一個人，無法長生不老，最後也是與凡人一樣地在地下長眠。一般人都是在面對悲傷的離別時，才會後悔早知道多瞭解那個人就好了。

最近我在「俄羅斯收藏的法國繪畫展」中，特別喜愛馬諦斯的名作〈紅色房間〉，因此親自走了一趟極冷的聖彼得堡。但對於馬諦斯我還是知道的太少了，更別說在他死後二十五年，少女的我怎麼會遇上馬諦斯？

雷諾瓦或莫內等印象派大師或畢卡索、夏卡爾等巨匠的事蹟有很多文獻，也常耳聞，大約的輪廓已經可以掌握，然而對馬諦斯的生平，我幾乎是完全陌生的。

1989年，長谷川智惠子與馬諦斯的孫子克勞德於笠間日動美術館

馬諦斯正為模特兒素描。此照攝於 1946 年法國 Vence 的「夢幻別墅」（Le Rêve），馬諦斯的〈大幅紅色室內景〉便是以此地為主題入畫

　　人與人的緣份實在是不可思議的，某一天，我在巴黎被介紹和與畢卡索的兒子同名的克勞德先生認識，這位克勞德先生是馬諦斯的孫子，現在住在墨西哥，他是馬諦斯的長女杜德依夫人的兒子，因此我有幸與知道馬諦斯生活點點滴滴的杜德依夫人見面。常出現在馬諦斯肖像畫中的杜德依夫人，不喜歡拋頭露面，而且是近八十歲高齡的老太太，至今不斷地拒絕所有媒體的採訪。因此這次採訪是既幸運又寶貴的經驗。

　　造訪她在巴黎城島的住處，首先由年輕的女祕書和波斯貓出來迎接我，建築物本身很老舊，客廳地板鋪著木板，家具也是樸實的木造家具。牆上掛著幾幅馬諦斯的作品，火爐架上放著銅製雕塑，整體而言是樸實的住家，但令我驚訝的是，有一棵巨大的樹矗立在房間裡占了三分之一的空間。

　　杜德依夫人穿了咖啡色的毛衣和褲子，咖啡色和藍色的圍巾圍在脖子上，看起來極為高貴，笑容卻帶著稚氣。

　　「長谷川女士，你要先答應我。」

　　「什麼事？」

　　「有關父親，我會盡量把知道的都告訴你，但關於我，請你兩三句話就帶過。」

　　「我知道了，杜德依夫人。」

　　作為馬諦斯的女兒，她一點也沒有架子，是很棒的老太太。

　　「一提到馬諦斯，我們首先會聯想到法國南部，是什麼時候，什麼情況下你們搬到尼斯的？」

　　「應該是1917年左右吧！父親四十三歲的時候，偶然的機會到了法國南部，得了重感冒在馬賽的馬爾肯家裡修養，這時他的朋友也是收藏家貝松先生，建議他到尼斯。去了以後才發現，法國南部溫和的氣候，蔚藍的天空，美麗的海岸，

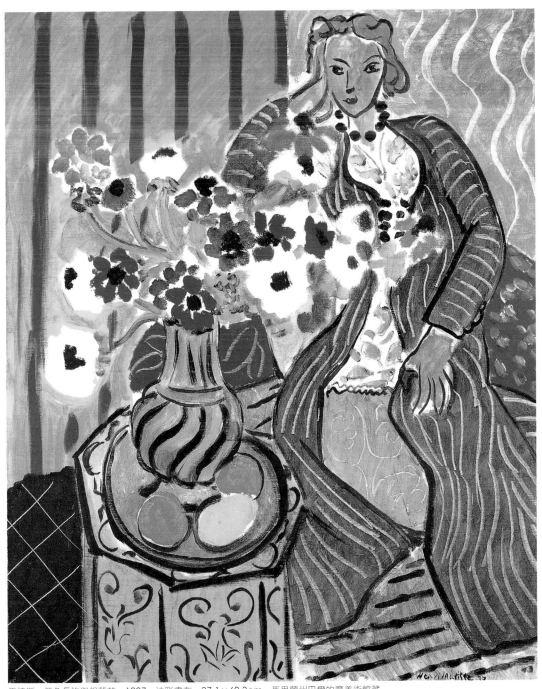

馬諦斯　紫色長袍與銀蓮花　1937　油彩畫布　37.1×60.3cm　馬里蘭州巴爾的摩美術館藏

比起巴黎冬天氣候的多變，尼斯永遠都是晴天，相當適合創作，就這樣住下來了。雖然這樣，每年到了4、5月就會想念巴黎，有時夏天還是會離開尼斯。」

「這麼一來，孩子們的教育不就成了問題？」

「是的，但為了成就藝術家的成功，周遭的人必須有所妥協，父親希望春秋季在鄉間度過，我們小孩則是在5月離開學校，11月再回去，對孩子而言，比別人晚一個月上學很辛苦，但母親對父親的藝術抱著深刻的理解和信賴的態度，所以努力排除萬難，達成父親的心願。」

「你們有幾個小孩？」

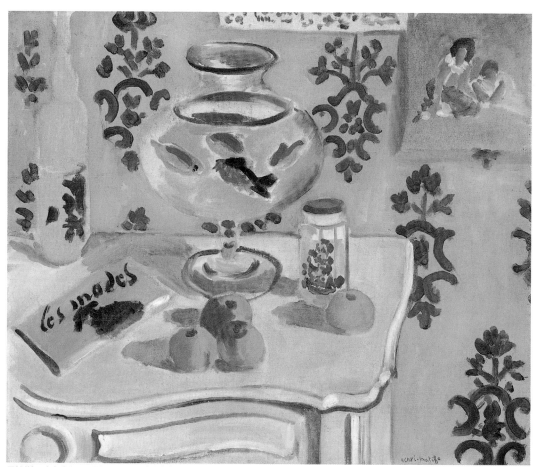

馬諦斯　金魚魚缸　1921-1922　油彩畫布　54.3×65.4cm　紐約大都會博物館藏

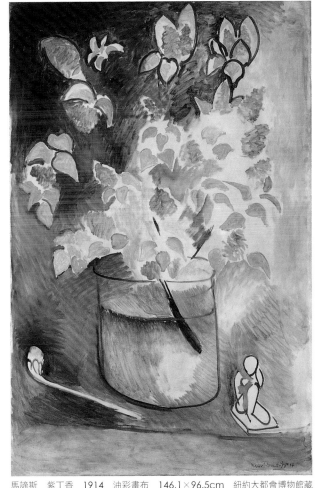

馬諦斯　紫丁香　1914　油彩畫布　146.1×96.5cm　紐約大都會博物館藏

「三個，我有兩個弟弟，尚（Jean）是雕刻家，非常有才華，但是兩年前過世了，他很像父親。我相信你認識我另一位弟弟皮耶爾，他現在在紐約當畫商。」

「你們小時候和長大成人後，對父親的印象有改變嗎？」

「我的體質比兩位弟弟弱，大部分時間都在家裡度過，常當父親的模特兒，我們有時會有激烈的爭辯，雖然意見無法經常相同，我們互相愛著對方，不會有太大問題。」

「您父親不是令人畏懼的人吧？」

「不是的，他是很溫柔的爸爸。」

「他會提醒孩子或提供意見嗎？」

「父親不要求我們什麼的，我年輕的時候也在畫畫，對繪畫方面倒是聊了不少，但是一旦有關製作的事情就不一樣了。我在製作過程中迷失而煩惱時，他不會直接幫我。他只會教我壓壓哪裡或讓哪裡突出來，到時候就會有形狀出現；在這裡得到的經驗在創作下一件作品中一定會有幫助。」

「杜德依夫人，您現在還作畫嗎？」

「婚後就沒有畫了。我老公是作家，有了小孩以後，女人就無法自由地使用

時間了。」

「因為從小您跟父親相處的時間比較久，結婚的時候，父親是不是很感傷？」

「是的，看到他驚訝的樣子，連我都開始傷心了。」

「我們換個話題吧！我聽說您父親到大溪地旅行的事情，他是否特別鍾情南國？」

「他好像很喜歡大溪地的植物，素描了很多花草樹木。我記得他對我說大溪地的事情。」

「海的彼岸的水平線和椰子樹的垂直線，這個比例對已經習慣義大利式平衡的人而言，是一種驚喜，一種大開眼界的經歷。如果沒有去大溪地，父親他就畫不出美國巴恩斯家的壁畫。（即現在收藏於巴恩斯美術館的作品〈舞蹈〉）。」

〈舞蹈〉的偉大不只是把小東西大大地延展開來，而是出自大溪地本身偉大的作品。

「這次展覽會中〈舞蹈〉的腳部雕刻，會運到日本展覽。」

「我知道，那個作品正好是〈舞蹈〉時期的作品，艾莎・朵拉・鄧肯很紅的時候，羅丹也常以她做模特兒。父親認為艾莎・朵拉・鄧肯的舞蹈內在情感很強烈，而且那個感覺剛剛好停在指尖，動作不會延伸到空間裡，反而小型音樂盒的娃娃的動作才會有延伸。父親認為舞蹈必須像是透明的球體投影到空間般的軌道。〈舞蹈〉最初的草稿目前收藏於巴黎市立美術館。」

「談談您父親作畫時的情況？」

「父親不是很能接受別人批評他的作品，作畫的過程中，難免會迷失或是重畫，但是他不太喜歡聽取他人的評論。我到現在還記得，是莫爾夫人當模特兒時的事情，她是學院的學生，父親怕她事後會跟別人提起，特意不讓她看到畫面，但是父親身後就有一面鏡子，莫爾夫人其實看得一清二楚（笑）。用其他模特兒時，他會說：『擺那種雷諾瓦所謂的像蘋果的姿勢』或是『擺你最輕鬆的姿勢。再來就不要動了。』

馬諦斯的調色盤　紙　19.5×25.5cm　笠間日動美術館藏

　　因為我父親可以不停作畫三個小時，中間開始露出疲倦的表情或身體移動，會導致製作中斷的話，父親就會不高興。在畫素描的話，等於當時感情的起伏受到中斷，就算後來再繼續製作，感情的連貫也會和之前不一樣了，也常有因為使用的蠟筆品質改變而中斷繪畫的情形。因為他很重視以一個線條畫出來的素描，整體要貫徹同樣的情緒。」

　　「因為您父親是很重視色彩的畫家，他對光線是否很講究？」

　　「父親從沒說過工作室方位的好壞，他好像不太在意呢！」

　　「跟我談談他的日常生活吧。」

　　「我父親是一位生活非常規律的人，他很早起，好像很享受每天早上拉奏一個小時的小提琴。有一次太過盡興而把體力用光了，模特兒9點到達之後，他才驚覺以為自己已經做完工作了，從此以後他早上就不拉小提琴了。他不喝酒，雖然抽菸，但菸癮也不重。」

　　「飲食方面呢？」

　　「我父親應該算是美食家，但他對食物並不挑剔，就算只有新鮮的奶油和肉

類等簡單料理，他也能很滿足，不過他很喜歡葡萄酒。」

「他是喜歡社交還是脾氣古怪？」

「他是很有魅力的人，但是他不擅長對外的社交。他和交心的好友會經常碰面，但不會出席開幕式或到沙龍相聚。由我看來，他是很率直而且很有同理心的人。」

「他跟哪些畫家的交情比較好？」

「他與馬爾肯（Albert Marquet）是從學校就認識的了，與曼賈恩（Manguin）也是。我父親的音樂家朋友很多，和考克多、梅紐因都很不錯，但幾乎不會參加他們的音樂會。因為他認為早上6點鐘就起床工作，到晚上12點才能回家的音樂會太累了。除非有什麼特殊理由，他嚴守著晚上10點就寢的習慣。」

「藝術家都嚴以待己。您父親有沒有喜歡的畫家前輩？」

「塞尚、秀拉、雷諾瓦、庫爾貝等，在他能負擔的範圍內，他都會買他們的作品，他也買秀拉的素描。音樂的話，他喜歡莫扎特，求知慾特別旺盛，1930年代，只要有歌劇週，他會去欣賞到自己滿意為止。父親喜歡義大利音樂，是史卡拉第的粉絲。」

「跟收藏家及畫商的關係如何？」

「要看人吧！其中只要有買賣關係的人，父親就會跟他們只談到金錢相關的話題；但是跟像希施金一樣能深入理解繪畫的人，他就會遠離金錢而談論藝術相關的話題。但不管是哪一種，他都不是會拿著棍棒迎接客人的人（笑）。」

「我聽說過名作〈紅色房間〉的背景是從藍色改為紅色的傳聞，能談談內幕嗎？」

「繪畫的色彩協調是很重要的，因為當中蘊藏著力道平衡的問題，父親應該是考慮與其使用藍色，不如改為紅色會更有真實感。為什麼這個插曲會這麼有名？大概就是當時遇上星期一下午任何人都可以自由來訪工作室的時候。其中一人來了一兩個禮拜之後，發現背景從藍色變成紅色，他就到處宣傳了吧！其實追根究底就是色彩之間的平衡問題。音樂也是一樣的，小提琴的音色不合的話，就嘗試換成大提琴以求和諧。」

馬諦斯　紅色房間　1948　油彩畫布　146×97cm

馬諦斯 〈紅色室內的綠衣少女〉習作 1947 墨、紙
40.5×52.3cm 笠間日動美術館藏

馬諦斯 紅色的和諧 1908 油彩畫布 180×220cm
艾米塔吉美術館藏

「談談您母親吧!」

「父親是一位感受性很強的人,母親則是很理性的人,比父親沉著,總是能為父親帶來安全感。晚年,父親曾向朋友抱怨母親變得很神經質,結果朋友回答:『你會有今天的成就,都是托你太太的福,就算現在有點神經質,你也應該要忍耐呀!』」

「那他們夫妻倆感情很好喔!」

「是,他們的感情很美。」

「房間裡的大樹很壯觀。」

「室內裝潢都是父親一手包辦的,畫家的家境不好,無法一次把東西買齊或購買昂貴的東西。雖然慢慢地收集風格不相同的東西,但父親挑選來的東西都不突兀,可能因為他總是能感受到其中的精神吧!」

杜德依夫人謹慎地選擇每一個用詞,娓娓地道出父親的生平,不管談到什麼事情,都能感受到她母親對她父親濃濃的愛意。我心中也漸漸地溫暖起來,感到好幸福。

她說她年紀都這麼大了,不要拍她的照片了,我們也不好意思強求。大師雖已離開世間,但至今還有深愛、感念著他的家人,想必名作在時光的對岸,仍能繼續發出光芒吧。

(1979年4月於巴黎訪問)

馬諦斯　兩個年輕女人，黃色洋裝與格子洋裝　1941　油彩畫布　61×50.2cm　巴黎龐畢度中心藏

皮耶爾·蘇拉琦

1919 出生於法國阿貝隆地區
1967 於巴黎國立當代美術館舉辦回顧展
1975 榮獲巴黎藝術大獎
1976 榮獲林布蘭特大獎
1992 榮獲高松宮殿下紀念世界文化獎
2009 於巴黎龐畢度中心舉辦展覽

Pierre Soulages, 1919-

蘇拉琦以擅長運用黑色進行創作而聞名

提及抽象畫的觀看經驗，怎麼樣都會像是遠離日常生活而到了另一世界，所以認為抽象畫難以理解的人出乎我預料得多，我也是其中一人。可能是太過習慣具象畫風，面對抽象畫，畫家的作畫意圖無法直接傳達給我，因此和繪畫的對話經常不完全燃燒就結束了。這種過程重複幾次後，就失去對抽象畫鑑賞的樂趣了。然而這種想法可能才正是禁忌。實際上當我們使心靈透明放空，抽象的空間，其實自然能反映出美好的世界。

看到皮耶爾・蘇拉琦的作品後，我的心靈可能就是處於接近放空的狀態，彷彿要被畫作吸進去，可以充分感受到一種日常的親切感。我思考其中的原因，第一個直覺是他的作品比起西洋風格，更具有東方的畫風。

蘇拉琦的繪畫與日本的書法世界有某種類似的感覺，創造出獨特的空間。在白色背景用粗筆縱橫地描出黑色線條，這不是平安朝代的日本假名文字，而是篆書或近代詩詞的世界。而且畫家對於黑色情有獨鍾，其實他也有紅色或藍色或

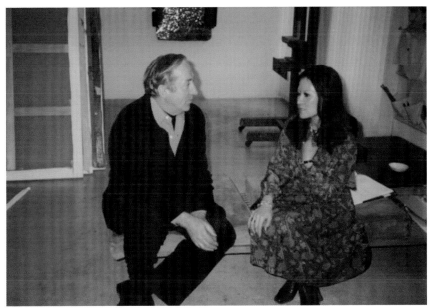

皮耶爾・蘇拉琦接受長谷川智惠子採訪，攝於1979年

1979年，蘇拉琦於工作室

黃色，但是黑色永遠是主
角。

　　蘇拉琦是1919年的
聖誕節出生於法國的阿貝
隆地區，他從學生時代開
始作畫，從那時就已經酷
愛用黑色描繪冬天的景
色。冬天一般會聯想到白
色世界，但是在他的畫布

上卻使用黑色表達。十八歲的時候他看到了塞尚和畢卡索的展覽，深深地受到他
們的影響，決心要成為專職畫家，過程中卻長期遭受到挫折和打擊。戰爭爆發
時，他作為士兵拿槍作戰，巴黎遭到德軍占領，他逃過了納粹的監視，成為葡萄
園的農夫，過著隱居的生活。

　　1946年蘇拉琦在他二十六歲的時候，終於可以重新專心於創作，當時仍然
沒有沙龍接受展示他的作品，但蘇拉琦絲毫不受打擊地繼續創作，他的粉絲日漸
增加，不僅在巴黎，連在紐約、倫敦、哥本哈根、聖保羅、慕尼黑、柏林等全世
界主要城市都舉辦過展覽，有名的美術館也開始收藏他的作品，蘇拉琦漸漸成為
戰後法國抽象派畫家的代表人物。

　　蘇拉琦的工作室在巴黎六區，按鈴後大門馬上就打開了，一位個子很高大
的男人站在我眼前，對法國人而言，他擁有罕見的高大又健壯的體格，與其說是
畫家，他更像是體育選手。蘇拉琦的笑容很迷人，藝術家離開畫布後所展露的笑
容，對我而言，是比其他職業人士的笑容更加美麗。黑色長褲搭配黑色襯衫，工
作室裡也只有白與黑，地上沒有一張紙屑。清潔、安靜、豪華的工作室，沒有比
白色和黑色更華麗的顏色了。

　　我握著巨大的手向他打招呼，他隨即也請我去白色的沙發上坐下。

蘇拉崎　1956　油畫畫布　195×130cm　巴黎龐畢度中心藏

「我今天是為了日本的美術雜誌的採訪而來的。」

「問妳想問的吧！但在那之前，想請妳先看看我最近完成的作品。」

「謝謝。」

他拿著3公尺大的作品過來，藍色、白色和黑色的絕美協調，筆觸強而有力的繪畫。

「看著大師您的作品，我總覺得和日本書法的世界相通。您熟悉書法嗎？創作時會意識著書法嗎？」

「我有興趣，但很難說我理解它。因為為了要鑑賞書法，首先要先瞭解它的含義，再來必須深諳文字的構造，第三，要能讀出發音，第四，必須將它視為創作品，四個條件缺一不可。我只能做到第四點，所以即使我看到日本的書法，我也無法判斷其良莠，但是我可以判斷該書法作為抽象繪畫的評價。」

思路清晰。我驚訝於他明確的分析。

「我聽說您開始創作抽象畫是1946年的時候，開始作畫是什麼時候呢？」

「那是我十二歲的時候，我沒有告訴任何人就自己私下畫起來了，那是大家開始探索人生是什麼的時期，我看著大人們做的事，覺得他們很愚蠢，只為了賺錢而淌著汗水，卻對生命中重要的事物完全沒有興趣和熱情。家人希望我當醫生，我拒絕了他們的期待，表示我要當素描老師，高中畢業後就到巴黎來了，馬上有一項比賽，我覺得是好機會就參加了，但比賽條件是提交三張裸婦的速寫。我從來沒有畫過裸婦，更沒看過裸體的女性，就憑著想像提起畫筆。第二張畫完後，我回頭四處張望，發現大家跟我的畫法都不一樣，心想，完了！這樣會被淘汰！但沒有重畫的機會，雖然困惑也只能繼續畫。帶著放棄的心情交出的作品，在第二天的結果宣布卻是滿分。負責的教授馬上推薦我進入美術學院，接受考試後就入學了。然而上了學院的第一堂課後讓我好失望，這裡不是我要待的地方，抱著這種心情，我馬上搭火車回故鄉羅德斯，然後戰爭就開始了。我遭遇很慘，那是個無法作畫的時代。戰爭結束後我又重回巴黎，可是誰都不接受我的畫。這

蘇拉崎　1958　油畫畫布　162×114cm　私人藏

時我遇到了畢卡比亞，他說：

『你的畫是這個沙龍的展覽中最棒的作品。』

畢卡比亞問了我的年紀，我回答二十六歲，他說：

『畢卡索跟我這樣說過，在你的年齡就畫出你這樣的作品的話，你絕對會面對很多敵手。輸了就完了。這句話換我送給你吧！』

畢卡比亞，還有給我的素描滿分的教授，這兩位給了我莫大的勇氣。」

「好動人的故事。您最初畫過一些具象的作品嗎？」

「最初畫的素描，當然是具象的。但是在1946年作為專業畫家發表的作品時，我清楚地覺悟到自己的方向是走向抽象的世界。我不太喜歡抽象這個名詞，我很討厭文學性的敘述或說明，也不喜歡描寫。畫家的工作不是描寫，而是描繪、表達。我也不喜歡重現，因為對我而言像是虛構的。我喜歡的不是虛構而是現實。」

「我從日本前來拜訪你的路上就一直在想，大師您為什麼偏好黑色？」

「黑色對我來說，是製造重要的光影的顏色，其他顏色在黑色的反作用下能夠脫穎而出，具有力道。放在黑色旁邊的白色更加明亮，以黑色為主角後可以加強光的效果。」

「我明白了。您認為是什麼特別的過程，讓您發現黑色的獨特效果？」

他從工作室的一角拿出一張畫來，畫中有一棵沒有樹葉的小樹。

「請妳看這張畫，是我少年時代畫的作品，從那時候就開始畫一些沒有樹葉的樹，或是布滿黑色的雪景。沒有什麼特別的過程，一定要說的話，應該是我的感性或我的特質吧！」

「您有沒有覺得特別被哪一位影響嗎？」

「很難具體舉出名字，但是我覺得我受到了很多人的影響。現在的世界能共用同樣的文化，是個美好的時代。但最重要的是不要在潮流中迷失了自己。堅持：『我就是我，沒有受到任何人的影響』的人才是弱者吧！！」

「能談談您最近看過的展覽的印象嗎？」

「最近看了塞尚和康丁斯基。康丁斯基作為創作新作的藝術家，他是偉大的，但我不像一些看好他的評論家般地認為他那麼優秀。他的作品有我無法感覺的地方，太漂亮的作品。塞尚展的作品陳列方式很不理想，但還是個好的展覽。很遺憾沒有展出塞尚夫人的肖像畫。」

「您喜歡哪些古代畫家？」

「有很多。皮耶羅‧德拉‧法朗切斯卡、林布蘭特。我並沒有只承認抽象畫的偏見，抽象繪畫的大門剛被打開而已，從現在開始會慢慢地發展的。不只繪畫，我對音樂和建築也很有興趣。例如大聖堂（Cathedral）有著不像山、不像森林、不像海也不像天空的抽象感。如果描寫某種事物並直接表現出來的是具象的話，大聖堂也屬於抽象的範疇內。抽象的精神也存在於音樂家或建築師中。具象的畫家中也有那種精神。我能在他們的作品中感受到其中的色彩、素材、旋律、空間。具象繪畫直接表述事物的態度太過於天真了。」

「在製作上最重要的是什麼？」

「時間。集中的時間。我會注入熱情投入製作，最難過的是熱情被中斷或被轉移了。」

「您什麼時間創作？」

「晚上。夜晚很安靜的孤獨時間比較適合我，我的創作是從顏色的準備開始，邊準備顏色邊等著靈感的湧現。過了兩三個小時都沒有靈感出現時，我就放下那些顏色在工作室然後回家。有時不放棄地睡在工作室，小睡一會兒再盯著畫布，有時靈感還是不會降臨。雖然我不知道『靈感』這個字是否合適，突然就會開始用筆在畫布上作畫，忽然間不知道自己在做什麼。從那最初的一筆，開始理解自己在追尋什麼，跟著畫筆開始我和畫布間的對話，在我指定的意義內達到最極致的張力感時，我才會放下畫筆。這個時間可能是兩個小時，也可能超過一個月。」

「您到過日本嗎？」

「1958年在日本停留過一個月，造訪了從前就想參觀的日本有名的庭院，冥想的庭院情趣太棒了。我很難相信和我們有著同樣精神的人創作了某個石庭，超越時間卻仍可以傳達永恆的訊息令人動容。龍安寺的石庭和埃及的雕刻都賦予我豐富的感情，我雖可以理解龍安寺，卻難說我瞭解禪的內心。但是龍安寺傳達給我的感覺是我所珍惜的，因為不瞭解才更令人有所感觸（笑）。能劇、歌舞伎、相撲，我觀看了很多日本傳統文化。觀看相撲時，撒鹽間等待的時間，寂靜後巨大身軀撞擊的動態時間，很棒。所有美術說不定都是動與靜間的平衡。」

能劇
是日本的一種傳統藝術。表演者會佩戴面具於舞台上演出的一種古典歌舞劇。

蘇拉琦喜歡11世紀詩人喬姆‧努夫（Gyomu Nuff）的詩。近代的則有塞卡連、瑞芮夏爾、聖傑斯、貝魯斯等。他討厭噪音、分散、凝縮的風景，喜歡大的、簡單的、本質的東西，也就是可以感受到水、土、火、空氣的事物吸引。

蘇拉琦就像內心裡隱藏強烈爆發力的沉靜火山般的人，無意間畫下的一條黑線，在強勁的力道中又兼具了纖細的溫柔。我因為他而打開了欣賞抽象的眼光，不是隨意，不是任意，更不是時尚。蘇拉琦心中的吶喊就反映在他的畫布上，而人們也因此得以看見他作品真實的美。

（1979年4月於巴黎訪問）

蘇拉崎　1985　油畫畫布（多聯畫幅）　324×362cm　藝術家自藏

安德烈・布拉吉利

André Brasilier, 1929-

1929 出生於法國索米爾
1952 榮獲 Florence Blumenthal 獎
1953 榮獲羅馬大獎
1961 於青年畫家雙年展榮獲獎項，之後活躍於巴黎畫壇
2005 於俄羅斯艾米塔吉美術館舉行大型個展
在日本舉辦過十多次個展，有眾多粉絲

安德烈・布拉吉利，攝於2005年工作室內

我第一次遇到安德烈・布拉吉利是在巴黎的餐廳。與其說是畫家，不如說他是個有格調的的貴族。他打扮得體，尤其是沉著的微笑，更是令人印象深刻。

晨霧中，馬群遊走在新綠的森林步道上，有一位穿黑衣的女人站在安靜的湖邊，手持一朵粉紅色的花。布拉吉利的畫面總是美麗而夢幻，在夢中的背景遙遠又模糊，只有中心人物鮮明而突出，布拉吉利的畫可以引導我們進入愉悅的夢想世界。初次和以油畫或版畫知名的布拉吉利本人見面時，我認為他的人和他的畫如出一轍。高尚的品格，照顧到所有層面的細膩，簡直就是一名真正的貴族了。

布拉吉利是1929年出生於法國盧瓦爾地區的索米爾，父母親都是藝術家，因此我以為他從小就對藝術耳濡目染，但他說直至十七歲為止，他都是接受一般的教育。布拉吉利直到青少年以後才第一次畫素描，戰後才進入巴黎的美術大

長谷川智惠子與布拉吉利。布拉吉利的作品中時常以馬、自然、音樂、女人作為創作主題

學，在莫利斯‧布理安松的工作室接受正統的藝術教育。他的才能在短時間內就開花結果，入學後第三年就贏得布魯門塔爾獎，第二年得到羅馬大獎，得以從1954年開始的四年間被招待到羅馬梅迪奇家別墅。之後回到巴黎後的安德烈‧布拉吉利成就斐然，無數成功的個展，甚至遠到紐約、瑞士、南美洲。

我聽說布拉吉利的盛大個展即將在著名的舍農索古堡舉行，決定去一探究竟。至今為止我都是欣賞他的小品，從未見過他的大型作品，因此對此回顧展，我滿懷著興趣與期待。

盧瓦爾河流經巴黎東南部，這條河流的周邊散布著名的古堡，從安波瓦茲城堡開始的昂布瓦斯城堡行程，深受到觀光客的喜愛，舍農索城也是其中之一。這座古堡跨越在河上，城堡下方有清澈的河水流過，由其優雅的外形自古被稱為「女人城」。

從從巴黎車程兩個小時，舍農索地區到處充滿著初夏的嫩綠和美麗的花朵。由於是私人財產而受到很好的照顧，直到現在，舍農索地區還是給人王朝時代的貴婦隨時會出現迎接訪客的錯覺。跨越在河上部分的建築是細長形的畫廊，被用作是展覽會場。窗戶正下方就可窺視謝爾河悠閒地流動著，遠離城市喧囂的靜謐之地，最是適合優雅地鑑賞美麗的畫作。

此次展覽約一百件作品順著年代展示出來，可以有系統地觀賞布拉吉利的作品。第一個房間展示著野獸派風格的初期作品。從第二個房間起，則呈現布拉吉利的獨特個性的畫作，以淡色系列的融合，加上黑色的調和為基礎的女性或馬匹，美不勝收，是他非抽象也非形象追求的獨自世界。其中有類似日本畫般簡單的海邊風景，讓我猜想簡單的日本料理，是否比油膩的西洋料理更適合布拉吉利的體質呢？質樸的色彩，簡單的構圖，卻帶給觀眾溫暖、平靜、放鬆的感覺，是在安逸的光線中培育的風土的影響嗎？或是先天上繼承雙親的審美觀？布拉吉利的作品使日本人可以坦率地投入感情，不管100號的大作品還是10號的小作品，都可以療癒人心的這點特質，一點也沒有改變。從壁掛到陶器，能夠將他的全部

梅迪奇家族
發跡於13世紀佛羅倫斯的名門望族。家族成員包含教宗與多名歐洲皇室成員，亦是歐洲主要的藝術贊助者。

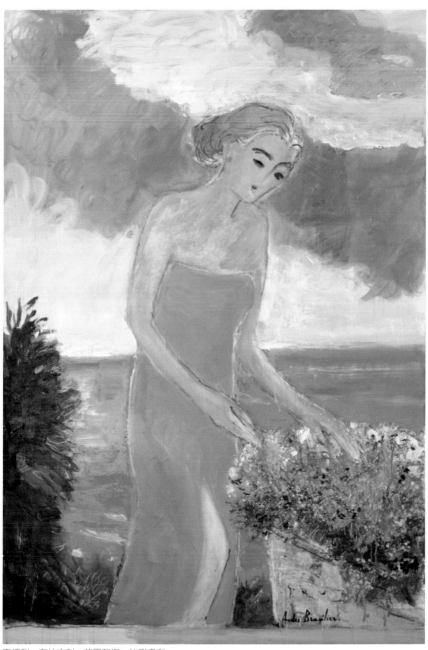

安德烈‧布拉吉利　花園和海　油彩畫布

作品一覽無遺，是我此行的一大收穫。誠心接受我採訪的布拉吉利夫妻介紹完作品後，我們一起在古堡前的餐廳享用較晚的午餐。

「長谷川女士，謝謝妳千里迢迢專程來看我的個展。」

「應該是我要感謝您，能看到大師所有的作品真的心懷感激。」

布拉吉利有著不知塵間世俗的少年眼睛，有高尚氣質的端正容貌，殘留著少女崇拜的俊美印象。

「我出生在盧瓦爾地區。人都有自己的故鄉，所以我的畫非常適合舍農索。」

「我頗有同感。大師作畫時是以什麼為基礎？」

「我認為美是與大自然的調和。人類生活上有很多雜事，畫家是想像自然與人類的協調而創作作品。創作是人生的一部分，不能離開生活。印象會變成詩，變成繪畫，但如果作品沒有和人生結合在一起，就不算完成。」

「您的大幅作品中有類似抽象的作品？」

「過去的大畫家都是以抽象為基礎，我不認為自己是具象畫家，應該說是傳達真美的畫家比較貼切。我不是複製大自然，而是把自然變形，也就是轉譯人生後，於現實生活中增添一點生命力。抽象畫是野獸派和顏色的架構，四不像的抽象畫是不行的。我喜歡高更說過的：『不必畫出真實，但要畫得像真的』這句話。」

「我也喜歡這句話。虛構其實是含有某些真實。您也展出一些壁掛。」

「妳看到了嗎？因為那不是我自己編織的，所以要找到對的人來詮釋，花了我很多精力。改變大小很容易，但我希望在製作過程能重視精神。」

「您年輕時候得過羅馬大獎（Prix de Rome），獎項對畫家而言過早或過晚都不行，時機很難掌握，對您而言如何？」

「我很後悔太早得到獎賞了，住在豪華的梅迪奇別墅的四年過得很愉快，因為太年輕，所以所有事情都那麼新奇，反而不知道要吸收什麼了。大概只瞭解到

米開朗基羅的偉大吧！如果是現在去留學，應該會作完全不同的學習方式吧。義
大利是很棒的國家。」

「您雙親也是畫家？」

「是的，我父親叫做牟夏，和高更一樣，是描繪那比派的繪畫。他比我更接
近自然。我的兄弟是建築師。」

「夫人也是藝術家嗎？」

「不是，內人與哥雅一樣，都是西班牙人，很會欣賞繪畫，但她不會畫。（笑）」

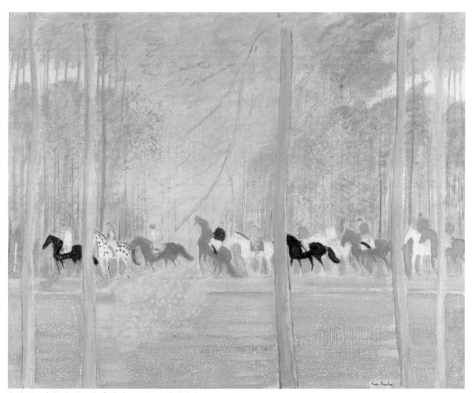

安德烈・布拉吉利　秋季系列　2006　油彩畫布　200×250cm

「跟我們談談您故鄉的事情吧。」

「我生於鄉下，在我身邊會動的大概就是馬匹吧！在戰爭中第一次畫素描，畫的就是馬。大自然就是我的老師。我是鄉下人，不是巴黎人。」

「看不出來您是鄉下人，您比誰看起來都時髦。經過您這麼一聊，我才瞭解為什麼馬匹經常出現在您的作品中了。」

「馬具有爆發力，我覺得這個跟人生有關聯。它們體態也很美。」

「除此之外，您還有其他喜歡的東西嗎？」

「我喜歡家，不是家人而是建築物本身。對室內裝潢和庭院造景都很有興趣。」

「大師好像喜歡柔和的顏色。」

「莫札特說過他喜歡他曲子的音符間互相墜入情網，我希望我作品的顏色間也是相愛的關係，激烈不適合我的個性。好的作品掛在牆上要能協調不突兀，我是這麼認為的。」

布拉吉利絕不急躁，如同盧瓦爾的河流般緩慢地流著。不違逆活著的時間，而把不時感受到的幸福或喜悅詮釋在他的作品裡。模特兒是美麗的夫人，景物是假期間的沙灘，是他喜愛的鄉下房子，是花，是日落。他避免過度矯飾，將自然昇華人類愛的讚歌。布拉吉利的繪畫，讓我們想起失落的美麗夢境，可能是生活於古代盧瓦爾地區的居民的美麗夢境吧。

（1980年6月於巴黎郊區訪問）

安德烈‧布拉吉利　藍冬　油彩畫布

貝爾納‧畢費

1928 出生於法國巴黎
1944 就讀美術大學,以納博那(Narbonne)為師
1948 榮獲第 1 屆 CRITIC(評審)獎
1963 於東京國立近代美術館舉辦個展──「畢費展──其藝術的全貌」
1999 過世

Bernard Buffet, 1928-1999

穿工作服作畫的畢費

立在灰色世界裡的人們，而且是像肉被削下來一般激瘦的人，在畫面上傾訴尖銳的悲傷，遠離夢想和希望的臉孔，充滿著苦澀的表情。從這些線條下的人物像中，感覺不到一絲溫暖。那些否定人類的肉體，冰冷又沉重的空間延伸到整個畫面。這是貝爾納·畢費二十歲時的「自畫像」。一般說來，那年齡應該是最愉快的時期，年輕的畢費所畫的作品為什麼這麼地缺少彩色和聲音呢？

轉瞬間畢費現已五十二歲，其畫作也不同於年輕時期，他的作品多了許多色彩，在色彩增加的贊同與否定兩論中，畢費獨自專注地繼續創作，並固定於每年2月在巴黎的畫廊舉辦不同主題的個展。

一般畫家在五十歲之前，都算是年輕的新進畫家。五十歲至六十歲之間算中堅，所謂的大師大約都超過八十歲以上了。對於這點，畢費應該算是以早熟的標準，受到世人的肯定。他十七歲時畫的繪畫即被巴黎國立現代美術館收藏，

畢費夫婦與長谷川智惠子，攝於1980年

十九歲的時候已經聲名大噪，從二十一歲開始的十年間，在全世界各地舉辦過超過五十次以上的個展。支持畢費的評論家稱之為「過早的成功」，懷念的灰色時代。

畢費於1928年7月10日生於巴黎，小時候常感覺被曾擔任軍職的祖父肖像監視著，童年在沉重的中產階級氣氛下度過。十六歲（1944年）的時候畢費失去了母親，之後過著孤獨只有繪畫的生活。他與大衛畫廊簽約，以風景、宗教題材、裸體、馬戲團及其它各種主題舉辦個展，三十歲的時候與夫人安娜貝爾結婚。

由於登上當時畫壇寵兒，經濟上富裕無缺，聽説他還是一座豪華城堡的主人，陣日過著高貴優雅的生活，我竟先入為主地想像他會不會是個傲慢的人。

拜訪畢費當天，巴黎籠罩在春天明亮的陽光下，到了指定的場所後，一位臉形瘦長、下巴的鬍子不至於讓人感到畏懼的溫柔男性出來迎接我們。此人正是貝爾納‧畢費。畢費既沒有預想中的傲慢表情，也不是華麗而外放的人，很難想像這是那位用原色顏料瘋狂塗滿畫布的美術家。咖啡色長褲，咖啡色皮鞋，格子上衣配上綠色領帶的樸實，卻是有味道的打扮。藝術家裡面，很少看到會打領帶的，作品畫面上的強烈個性被隱藏起來，甚至稍微有點弱勢，是我對畢費本人的第一印象。一起出來迎接我們的安娜貝爾夫人的個子較高，活潑又很有活力的女性。

「您從很年輕的時候就活躍於畫壇，是從何時開始決心當畫家的？」

「從小……，大概十歲或十二歲左右吧！」

「從您二十歲左右的作品，我感受到無可救藥的灰暗？」

「是的，這應該跟戰後有關聯吧！身為畫家很難不受到時代的影響吧？」

「之後顏色開始變亮，是否是因為生活從戰後變為和平時代的關係呢？」

「這應該也有關係，但從以前就喜歡使用很多顏色，我不認為是突然的轉變。」

巴黎的藝評家對忽然變彩色的畢費的畫作有很多説法，對此，畢費說：

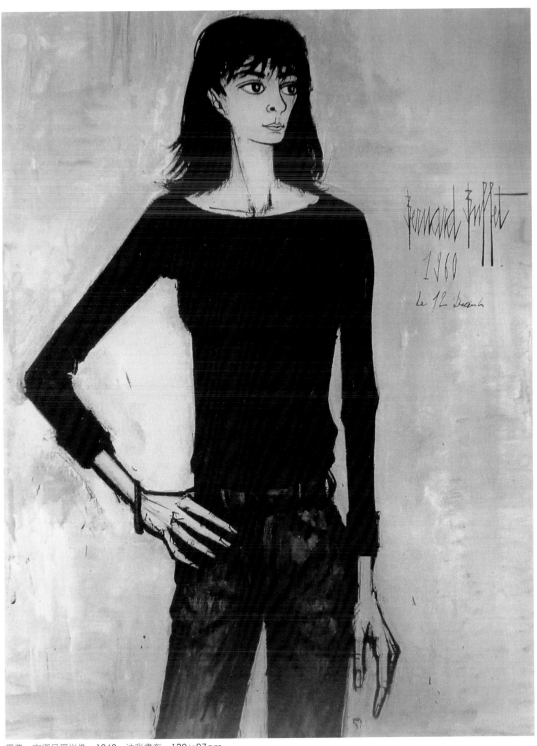

畢費　安娜貝爾肖像　1960　油彩畫布　130×97cm

「周遭對我的厭惡，是對我最好的禮物。我不會太在意的。」

「藝評家對您畫作的顏色，好像有很多意見。」

「挑剔於某些事情，並提出他們的說法，那是他們的工作（笑），我不會在意的。」

「每年2月您都會舉辦個展，您如何訂定個展的主題？」

「我都是從我畫好的作品中，選擇我的主題。」

「有關碟刑的繪畫，含有什麼意境嗎？」

「我在畫一系列有關宗教的繪畫，碟刑是其中之一。我不太會考慮意境而創作畫作。」

「天主教嗎？」

「是基督教徒。宗教的終點都是一樣的，名稱不是大問題。」

「換個話題，一天中您在什麼時段作畫？」

「我會畫到很晚，早上幾乎不工作。」

「您也從事雕刻嗎？」

「會做一點，大概都是昆蟲。」

「您畫了不少名人的肖像畫。」

「被我畫的人常常覺得我畫的不像，常有不滿（笑）。」

「您有同為畫家的朋友嗎？」

「有啊！雖然不是最好的朋友，但都維持著友好的關係。」

「您刻意地跟他們抱持距離的嗎？」

「這倒不是，但是因為我的工作很費時間，我沒有空餘時間和朋友見面。」

「不是您討厭與人接觸吧？」

「那要看人啦！（笑）但整體地看來，很難說我喜歡與人相處。」

「意思是您不喜歡社交或熱鬧的場所？」

「是的，我寧願獨處。」

「喜歡旅行嗎？」

「我也不太旅行，但目前我到了日本，我很驚訝於日本人口的眾多，對人群帶來的活力印象很深刻。」

「還有什麼其它印象嗎？」

「廟寺、街道、住宅的集中等，都很美，我畫了很多圖。我也觀賞相撲了，我感到那是超越體育而具有宗教意義的活動。」

「聽說您喜歡日本的浮世繪？」

「非常地喜歡，是我某種靈感泉源。」

「能談談您少年時代的事情嗎？」

「我十五歲時進入巴黎的美術學院，雖然好的老師不全然等於偉大的畫家，但是我遇到了一位很好的老師，老師也是一種很棒的媒介。」

畢費　有魚的靜物　1950　油彩畫布　95×197cm

「可以稍微談談您雙親和兄弟的事情嗎？」

「我和他們氣場不合，沒什麼好談的。」

「是您自己切斷交流的嗎？」

「是的，用很大一把刀（笑）。」

「現在和安娜貝爾夫人？」

「還有三個小孩。」

「和小孩沒有斷絕關係吧？」

「他們十八歲、十七歲和九歲，我和他們非常地親近的，我自信就算他們長大了，我也可以跟他們保持良好的關係。」

「他們也住在城堡裡嗎？」

「沒有，他們都住巴黎。城堡離巴黎滿近的，偶爾我也會去巴黎。」

「現在巴黎正在展出莫內展，您看過了嗎？」

「沒有，我對莫內等印象派的畫家沒有什麼感覺。美國人對印象派特別有感覺，對庫爾貝以前的畫家卻沒有任何的興趣。」

「日本人好像也差不多。」

「我喜歡庫爾貝、德拉克洛瓦。再近一點的還有弗拉曼克、蘇丁。」

「您覺得藤田如何？」

「他有很厲害的素描功夫。」

「您的作品是由強而有力的線條構成的，您在畫那些線條的時候有任何的想法嗎？」

「我腦袋裡想事情的話，就什麼事都做不了了。全都是內在的感情的自然流露，我只是把它們畫出來而已。」

畢費不是多話的人，不管對藝術還是人生，都只以最小限度的語言表達。他總是以溫柔的眼光微笑地回答問題，並在簡潔地回覆之後馬上沉默下來。不受藝評家惡意批評影響我行我素的畢費，本來猜想他有令人難以靠近的個性，然而在

畢費　藍色咖啡壺　1956　油彩畫布　114×146cm

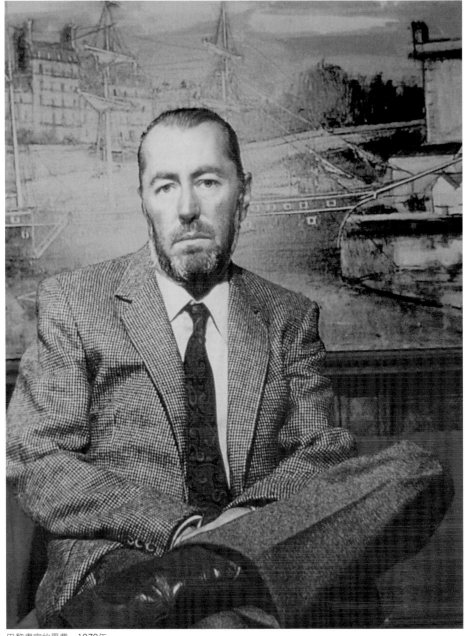

巴黎畫室的畢費，1979年

和畢費見面的時間當中，我不斷地感受到他的溫柔、沉靜，以及無能為力的焦慮感與違和感，這不單是因為我先入為主的想法失誤而產生的焦慮感。

二十歲的畢費的作品，混合著不滿、不安與悲傷，尖銳的緊張情緒散布著整個畫面，好像在向全世界的人質問著其存在的意義。現在的畢費紮實的素描和有力的筆觸是無人能及的，但是其中不見悲傷和不滿，是否是在安娜貝爾夫人的協助下，畢費也逐漸構造了自己安穩的人生呢？作為人的畢費很幸福，作為畫家的畢費很滿足。這並不代表身為城堡的主人是傲慢而不努力的，而是畫面很誠實地反映出畢費的心情。我們不應該責備從悲傷的不安轉變為幸福的畢費，然而，不管是什麼時代，人們的心裡總是藏著饑渴，乃至於在畫作中發現不滿和絕望時，反而會產生共鳴，感到被救贖。

年輕時的畢費是帶給人們勇氣的美麗使者，現在畢費的作品，沒有往日戰鬥性的激烈，卻多了圓滑與穩重。然而，這之後會有如何的轉變和變化呢？我無法想像。酸澀的、諷刺的、冰冷的、灰暗的。我期待著畢費帶給我們的新轉變。

（1980年6月於巴黎訪問）

流政之

1923 出生於長崎縣，1962 年移居美國

1967 《時代》雜誌選出代表日本的文化人，包括：三島由紀夫、川端康成、
　　　丹下健三、黑澤明、流政之

1974 榮獲日本藝術大獎

1975 受紐約世貿中心賞識，製作〈雲之砦〉

1983 榮獲吉田五十八大獎

1988 於日動畫廊舉辦個展，之後舉辦過幾次個展

1995 〈波時雨三度笠〉榮獲鳥取縣景觀大獎

2005 於北海道立美術館舉辦「流政之展」，也製作〈雲之砦〉

Nagare Masayuki, 1923 -

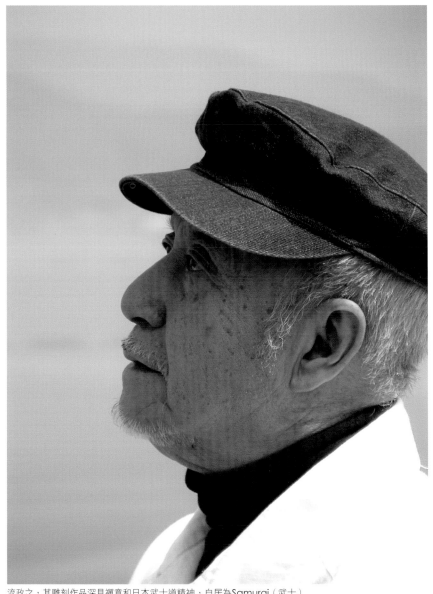

流政之，其雕刻作品深具禪意和日本武士道精神，自居為 Samurai（武士）

從四國的高松機場前往被稱為石頭故鄉的庵治町，眼前映入藍色瀨戶內海的高原上的流政之的工作室（Nagare Studio）。透過門房聯繫後，巨大的自動門像阿拉丁的芝麻開門般沉重地打開了。登上斜坡後矗立著磚造的城堡，這棟直接可以當成美術館的建築，就是流工作室。城主就是雕刻家的流政之。他目前於北海道、東京、靜岡各地到處奔走，並不住在此地。

我透過《Time Life》的強格記者認識了流大師，因為主要經手具象繪畫的日動畫廊舉辦「流政之展」，1988年當時舉辦「流政之展」。在美術界引起莫大的話題。自那時開始我們便一直有來往。

「大師，我今天是來採訪您的。」

「啊，都好啊！」

長谷川智惠子與流政於展覽現場之合照

「首先，談談您對父親的記憶。」

「父親是西園寺公望的秘書，當時發生226事件的恐怖時代，卻不能攜帶手槍，只能隨身帶著木刀。發生事件時，好像是逃到靜岡的縣長宿舍，父親帶我到過西園寺先生位於御殿場的住家，他是位穩重又有氣質的人。他告訴我『要像富士山一樣，看著富士山』。我是很驕傲地帶著反抗意識去面見他的，卻完全不是他的對手。西園寺先生在靜岡有地源關係，不知道是否因為這樣，父親到死前還幫忙照顧清水次郎長的養子愚庵，繼承西園寺先生扶持弱勢的觀念，也為了提高市民的教育而創立了『立命館』大學。」

226事件
1936年2月26日發生在日本的叛亂事件。由皇道派的陸軍青年官兵所發動，但最終失敗。

流政之生於1923年的長崎，父親為立命館大學創始人中川小十郎，為了讓流政之接受明治式教育而叫他到京都，教他鹿島神流的劍法和古流武道。學習宮本武藏、渡邊華山，接觸武士道和藝術的關聯。在此流政之有著武士的根源。在立命館唸書時，比起學業，流政之對日本刀更有興趣，他敲開刀鍛冶櫻井正幸的大門，醉心於製刀、研磨的技術。接觸了傳統技法下製造出來的刀的美，這時期的體驗，亦在他日後成為雕刻家的作品中可窺見其精神。

第二次世界大戰時，流政之成為海軍飛行科的預備學生，與茶道家千玄室同期。就這樣地，流政之因專修飛機而成為零式艦載戰鬥機的飛行員，被分發到筑波的海軍戰鬥機基地，也到過我們笠間日動美術館附近的友部（現在的笠間市）。

戰敗後流政之回到京都，和從事船舶設計的和辻春樹相遇，瞭解了何謂藝術。之後他更結識了任職於京都出版社的瀨戶內寂聽、八木一夫、熊倉順吉等人，在京都三條烏丸掛起文化中心的招牌，在那須深山小屋中與農民討論農村改革製作農具，做過形形色色的工作。為了追悼日本戰歿的飛行員，流政之製作木雕和融鐵作品，舉辦了他第一次的雕刻個展。

流政之雖然參加過《朝日新聞》舉辦的現代藝術展，卻捨棄都會生活遠赴北陸，在寒冷的白雪夜晚，看到婦人推著手推車就過去幫忙。手推車中載的是三尊

地藏，是婦人為了供養過世的小孩而立的地藏像。這個際遇造就了流式的地藏作品；和石頭的邂逅，也開始了他所謂流雕刻特徵的斷層（割肌）技法。

　　1958年在養清堂畫廊舉辦個展時，紐約市立芭蕾舞團的林肯・卡斯坦前來看展，他在流政之獨特的造型裡感受到東洋的靈魂，流政之受邀進行卡斯坦的芭蕾製作，開啟前往美國發展的之路。

　　洛克斐勒夫人（美國前副總統夫人）購買了五件作品，其中的〈受〉被選為紐約現代美術館首位日人藝術家的永久收藏，同時期流政之也開始前往四國的庵治町。

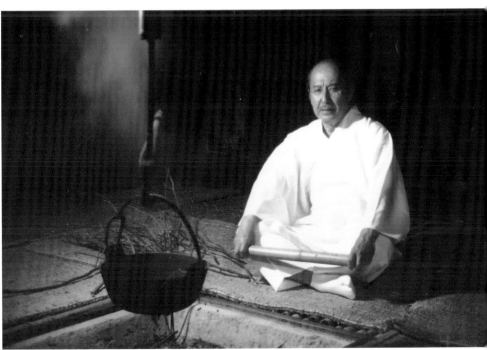

1987 年，流政之（流工作室提供）

　　當時流政之參與前川國男的東京文化會館小廳的室內構造，在水泥成型的牆壁上製作〈Nobori 屏風〉，此作品日後被送往卡內基學院，在美國受到矚目。

　　1962年流政之受到洛克斐勒夫人的邀請赴美，在世博會日本館製作壁畫〈瘋狂石頭〉（重達六百噸）。同時期在美國的畫廊也數次舉辦個展。雖移居美國，時而回到日本，開始日本和美國兩地往返的生活。在美國除了個人收藏家、美術館以外，粉絲也逐漸增加，大型雕刻的訂單日漸增多，流政之成為國際間認同的雕刻家。身為戰敗國的日本人，流政之沒有一邊倒向美國，同時也珍惜日本收藏家的用心，證明他身為日本男兒的骨氣。

　　「大師的美國時代，是因為洛克斐勒夫人的邀請吧！」

　　「紐約市立芭蕾團到日本公演，該團是受到洛克斐勒夫人的贊助。紐約市立芭蕾團的團員走在銀座畫廊裡看到我的作品，後來寫信給我。因為是很難看懂的信，我就沒去理會。認識的美國人看了信後才告訴我『太厲害了』，是芭蕾之神喬治・巴蘭欣寫的。信裡寫著，他看到作品的照片很感動，邀請我參與紐約市立芭蕾舞的製作。我把信送到黛敏郎那裡，心想要不要藉此機會到美國看看！因為我很憧憬爵士音樂，覺得聖路易斯也不錯。到了美國我好感動，多麼廣闊的國家，當時是美國最有活力的時期。我舉辦了個展，還登上了報紙，說我是海軍士官開過零式艦載飛機的藝術家。我常去岡山謙三那裡，還有洛克斐勒夫人擔任顧問日本學會（Japan society）等地方。」

　　我為了撰寫巡迴美術館的書，而訪問過很多美國的美術館，到處看到流政之的作品，身為日本人，我同樣覺得與有榮焉。

　　「我在美國做了很多工作，林肯中心、茱莉亞音樂學院裡面，第一次製作〈撥〉（日本某種弦樂品形狀）也是在美國。現在〈流氏撥〉人氣很高，美國戶外雕塑美術館也委託我做八公尺高的作品。」

　　1975年，流政之花費七年歲月製作重達二百五十噸的作品〈雲之砦〉終於完成，設置在紐約世界貿易中心，越戰開始他就回到日本了。

流政之的作品〈雲之砦〉設置於紐約世貿中心。圖為「911事件」發生前所留下的照片。

　　2001年9月11日，兩部客機撞擊世界貿易中心時，這座〈雲之砦〉在一片廢墟中存留下來了。然而整個地區全被破壞，〈雲之砦〉最後也從世貿中心被撤走了，真的很令人遺憾。

「很富戲劇性。但留在大家心中。」

「後來北海道美術館要製作縮小版的〈雲之砦〉，並特別訂在9月11舉行開幕，當天來訪嘉賓更買了蠟燭放在作品附近，替逝者祈福，場面很感人。」

「您和旅美雕刻家野口勇（Noguchi Isamu）有私交嗎？」

「我和Noguchi先生在派對上碰面，他說我是優良血統，他年長我約二十歲左右，所以像是父輩的關係。野口勇先生會到四國，應該是受到我的影響吧。」

「您以前好像跟《Vogue》封面女郎有過一段婚姻？」

「以前的事就別提了（笑）。我喜歡熱鬧，美國是志工很風行的好地方，但有些事情不是和美國女性就做不來的。曾在惠特尼美術館做展時，還說要介紹美國女性給我認識。「Samurai」（武士）的形象好像很吃的開，不只對女性，對男性也是，有點危險（笑）。跟上流社會的太太們來往是不錯，但沒完沒了。紐約也漸漸被污染，越戰也開始，慢慢地難以呼吸了，所以我才回到日本。回到日本後想到北方去，芭蕉或圓空都到了北方，所以我到了北海道，也就跟北海道結緣了。」

「說到Samurai，我的婆婆長谷川林子的故鄉鳥取縣赤崎，在設立大師的作品〈波時雨三度笠〉的開幕式時，町長說大師要求全體要穿羽織（日本正統男性禮裝和服）。三十位身穿羽織的男性陣仗非常壯觀，這種慶典的創意是大師在美國學來的嗎？」

「日本人適合羽織袴啦！」

「大師作品的命名都很獨特而有趣。」

「基本上會以作品放置地點的方言命名，不跟隨東京的文化。當地的方言是當地的標準話，一般人都取的太難了。」

流政之　波時雨三度笠　1989　石雕　高4.33m　鳥取縣赤碕

「大師到處參與城鎮的建設，對奧尻島也盡了全力參與。」

「那裡人心很溫暖，開朗又活潑，很多帥哥美女。現在是常到西園寺先生的故鄉的靜岡濱松。」

「您今後想要著手的是？」

「從靜岡的富士山開始，要花二、三十年吧！想當一百歲以上的藝術家，想和好人們交談，想和好男好女相遇，想和人相遇，應該是喜歡人吧！」

「您常一個人很自在地到處跑來跑去的。」

瘋癲的寅先生
一部日本的喜劇
電影。

「我就像風一樣的男子！像《瘋癲的寅先生》！等一下就要去北海道。」

流政之是個優游自在的人，為周遭帶來許多歡樂，也以國際級的禮遇來接待來訪工作室的嘉賓。流政之深愛武士精神，自居為Samurai。在日動舉辦個展時，據說藝術界的人很訝異，紛紛反對，但當時的他，或許早有預見日動未來發展的視野和遠見了吧。

（2007年於高松訪問）

後　記

日動畫廊可以說是我人生最重要的舞台。夫婿雙親於1928年創立日動畫廊以來，身為現今日本最具歷史的西洋畫商，無論是油畫、雕刻還是版畫，前後經手過數百位已故或在世藝術家的作品，分店也不限於日本本土，從1973年開始於巴黎設分店，去年終於也在台北設立亞洲首間分店。

不只如此，日動畫廊也著手於藝術出版，其中包含藤島武二、藤田嗣治等人的畫冊，至今藉著不斷累積的豐富資料，製作了多本圖錄及大型畫集，滿足收藏家多樣化的需求。

日動畫廊為了培養年輕藝術家，於1966年創立「昭和會展」，獲獎者於日後持續活躍於畫壇，對藝術界有莫大貢獻。今年以超越半世紀的歷史為契機，更決定將此獎項改為國際性的獎項。

2001年日動畫廊設立專門經營當代藝術的部門「nca｜nichido contemporary art」，拓展營業範疇，接續伴隨優秀藝術家的創作之路。

我個人於1976年開始進行與俄羅斯的藝術交流，以艾米塔吉美術館（Hermitage Museum）的畢卡索作品為開端，陸續將法國印象派展、林布蘭特展、馬諦斯展等重要的展覽引進日本，為此，我進出大雪中的蘇聯超過四十次以上，現在想來都是最珍貴的回憶。

參加電視的藝術節目，是我執筆寫書的動機。鼓勵我參加電視主持的，則是畫廊創始者——我的公公長谷川仁和我的丈夫德七先生。這個機會幫助我實現了採訪數十位已離世的藝術大師的夢想、擔任諸位藝術家的模特兒，一窺藝術家私

長谷川智惠子擔任日本西洋畫商協會組織的理事長，並在協會四十周年主辦東京藝術博覽會

長谷川智惠子與資深藝術策展人陸蓉之合影。2016年於藝術家雜誌社

底下不為人知的一面。

當時日本社會以男性為中心，女性一般不會工作。但是因為婆婆林子於創業之初便開始幫忙公公經營畫廊，因此他們也默默地支持著我的工作。我學習到公公順其自然往前邁進的人生觀，也因為這個信念，讓我體驗過五花八門的經歷。十四年間，我擔任日本西洋畫商協會組織的理事長。該組織成立六十年以來，我是唯一的女性理事長。不以性別為籌碼，始終盡全力完成任何工作的態度，大大地影響、引導我人生的方向。

這次，由陸蓉之女士提議並藉此回顧我的人生，重新編輯我的採訪和擔任模特兒時的趣事，融匯成這本書。依據她的建議，加入了自己從童年開始的照片，同時重新檢視自己的人生。現在我的家人已經增加到包含六位兒孫，甚至已經是有曾孫的大家族了。回首盼望，真是幸運的一生。

在此以本書為契機，以日動台北畫廊為出發點，盼望未來與亞洲各地有更進一步的交流。

（2016年4月）

國家圖書館出版品預行編目（CIP）資料

與藝術大師對話 / 長谷川智惠子著；王珮玲譯.
-- 初版 . -- 臺北市：藝術家，2016.05
224 面；17×24 公分
譯自：「美」の巨匠たち
ISBN 978-986-282-179-4（平裝）
1. 藝術家　2. 訪談
909.9　　　　　　　　　　　105004996

與藝術大師對話
Dialogue with the Masters of Art

長谷川智惠子 著 · 王珮玲 譯
CHIEKO HASEGAWA

發 行 人 / 何政廣
編輯顧問 / 陸蓉之

總 編 輯 / 王庭玫
編　　輯 / 鄭清清
封面設計 / 張娟如
美　　編 / 王孝嬿、吳心如
文字校對 / 台北日動畫廊　李欣潔、張奕璇

出 版 者 / 藝術家出版社
台北市重慶南路一段 147 號 6 樓
TEL：（02）23719692
FAX：（02）23317096
郵政劃撥：01044798　戶名：藝術家雜誌社

總 經 銷 / 時報文化出版企業股份有限公司
桃園市龜山區萬壽路二段 351 號
TEL：（02）23066842
南區代理 / 台南市西門路一段 223 巷 10 弄 26 號
TEL：（06）2617268
FAX：（06）2637698

登 記 證 / 局版台業字第 1749 號
法律顧問 / 蕭雄淋
印 刷 廠 / 欣佑製版印刷股份有限公司
初　　版 / 2016 年 5 月
定　　價 / 新臺幣 380 元

ISBN　978-986-282-179-4